미술이 나를 붙잡을 때

일러두기

1. 인명, 지명, 작품명 등 외래어 고유명사는 국립국어원의 외래어 표기법에 따라 표기했습니다.
 단, 외래어 표기법과 다르게 굳어진 일부 고유명사의 경우 이를 우선으로 적용했습니다.

2. 작품명에는 〈 〉를, 전시명에는 《 》를, 단행본 제목에는 『 』를 사용했습니다.

3. 이 책에 사용된 일부 작품은 SACK를 통해 ARS, ADAGP, VEGAP과 저작권 계약을 맺은 것입니다.
 저작권법에 의하여 한국 내에서 보호를 받는 저작물이므로 무단 전재 및 복제를 금합니다.
 ⓒ 2024 Heirs of Josephine Hopper / Licensed by ARS, NY – SACK, Seoul
 ⓒ René Magritte / ADAGP, Paris – SACK, Seoul, 2024
 ⓒ Salvador Dalí, Fundació Gala–Salvador Dalí, SACK, 2024

4. 모든 사진은 저작권자에게 허가를 받았습니다. 별도의 표기가 없는 사진은 저자의 것입니다.
 무단 전재 및 복제를 금합니다.

조아라 지음

큐레이터의 사심 담은 미술 에세이

미술이 나를 붙잡을 때

마로니에북스

들어가며

미술사를 공부하게 된 이유는 하나였다. 어떤 시대의 한 사람이 그려 낸 장면이 시공을 초월해서 나에게 텔레파시를 보내는 듯한 느낌 때문이었다. 그러니까, '당신이 어느 미래에 어디서 이 그림을 볼지는 모르지만, 이걸 볼 때면 이런 생각이 들었으면 좋겠다'라는 오래전 예술가의 바람이, 그 소통에의 간절함이, 또 그 간절함을 감싸고 있는 시각적 아름다움이 나를 미술사 공부에 매료되도록 했다.

갤러리에서, 미술관에서, 박물관에서 일하면서 어느덧 전시와 관련된 일을 한 지 10년이 지났다. 전시를 만든다는 것은 서로 다른 악기를 다루는 사람들이 모여 해내는 연주와도 같다. 예술가와 큐레이터, 설계 및 공사팀, 디자이너, 인쇄소, 작품 운송팀, 전시장 지킴이 스태프들과 도슨트들은 물론, 미술관 내부의 재무, 행정, 홍보, 소방, 보안 담당자들과 계속되는 의견 교환을 거쳐야만 '마침내' 전시가 열리기 때문이다(어쩌면 큐레이터에게 가장 필요한 재능은 '협의의 기술'일지도 모르겠다). 그래서인지 큐레이터 자신도 가끔 잊어버리

는 것이 있는데 그것은 바로, 자신이 예술을 사랑하는 관람객 중 하나라는 사실이다.

항상 작품을 가까이 두고 일했지만, 체력과 영혼을 방전시키는 각종 서류 작업과 회의에 파묻혀 시간을 보내다 보니 예술을 사랑하는, 소위 '애호가'로서 즐기던 것들을 점점 잊어버리게 되는 듯했다. 이를테면, 작품의 아름다움에 대한 찬미, 예술가의 위대함에 대한 노골적인 찬양 같은 것 말이다.

그래서 나는 정제되지 않은 솔직한 표현들로 내가 매료됐던 작품에 대해 사심을 가득 담아 기록하기로 했다. 이 책은 학생 시절부터 지금까지 나의 마음을 알아준, 나에게 질문을 던진, 그리고 생각의 전환점을 선사했던 미술에 관한 이야기를 담고 있다. 르네상스 시대 작품부터 현재 활동 중인 예술가의 작품까지 포함하고 있으며 회화, 조각, 설치 등 다양한 장르의 미술을 소개할 것이다. 예술로 인해 생각의 넓이와 감정의 깊이가 확장될 수 있었던 나의 소중한 순간들을 조금이라도 나눌 수 있다면, 더없이 기쁠 것이다.

1
마음을 알아주고

2
질문을 던지고

3
새로운 순간을 선사하는

1

마음을 알아주고

거리는 두고 싶지만
헤어지기는 싫어

1939년 만주에서 출생한 **윤석남**(1939~)은 한국 여성주의 미술을 대표하는 작가다. 어머니, 자연, 포용 등의 주제를 바탕으로 나무와 종이 등을 사용한 설치 작품과 특유의 드로잉을 꾸준히 선보이고 있다. 40세가 되어서야 미술에 입문했음에도 열정적인 작업 활동으로 자신만의 작품 세계를 구축하면서 주목받아 왔으며, 국내외 유수의 미술관에서 전시를 열었다. 2015년에는 영국 테이트 모던에서 윤석남의 작품 〈금지구역 Ⅰ〉을 소장하기도 했다.

그런 날이 있다. 뉴스가 궁금하기는 한데 보고 싶지는 않은 날, 하던 일을 내던져 버리고 싶은데 그 일이 영영 나와 상관없는 일이 되는 건 싫은 날, 새로운 도전을 하고 싶은데 실패가 두려워 실행하고 싶지 않은 날. 이러지도 저러지도 못하겠다는 내 감정을 언어로 설명하기는 참 어렵다. 그런데 윤석남 작가의 〈늘어나다〉 연작과 그즈음에 제작된 드로잉을 보면 이러한 내 마음이 단번에 이해된다. '아, 내가 이런 마음이었구나' 하고 나도 모르게 중얼거리면서

그림을 통해 비로소 나를 이해하게 되는 경험. 이는 윤석남의 작품이 많은 사람에게 오래도록 사랑받는 이유일 것이다.

2015년 봄, 윤석남 작가의 개인전을 한창 준비하던 때였다. 서울시립미술관에서 세 번째로 맡았던 프로젝트였다. 사실 작품을 설치하는 기간, 즉 가장 예민하고 정신없는 전시 오픈 직전에는 작품 자체에 깊이 몰입하기 쉽지 않다. 그런데, 팔을 아래로 길게 늘어뜨린 형상의 나무 조각 작품이 별안간 나의 움직임을 정지시켰다.

아트핸들러(작품 설치 전문가) 세 분이 "하나, 둘, 셋"을 외치며 신중하게 작품을 들어 올렸다. 무거운, 소위 '덩치가 있는' 나무 작품이다. 위치를 확정해서 매달 때까지 방향을 잡아야 하니 멀리 떨어져서 작품의 정면 중앙을 바라보고 있었다. 좌우로, 상하로 조금씩 움직여 가며 작품의 위치와 높이를 맞추려던 때 불현듯 감정이 북받쳤다. 매우 예민하고 중요한 순간에 왜 감정을 주체할 수 없는 것인지…. 아직도 그때의 마음이 생생하게 떠오른다.

아마도, 이 길고 무거운 조각을 천장에 매다는 방식을 통해 작가가 전하고 싶었던 메시지가 무엇인지 알게 된 순간이었던 것 같다. 예술이라는 세상에서 조각의 무게는 하나의 특성일 뿐 작품의 한계가 되지는 못한다. 만약 매달도록 고안된 작품이라면 무겁든 가볍든 안전하게 매달아 감상할 수 있는 방법을 찾아 설치할 뿐이

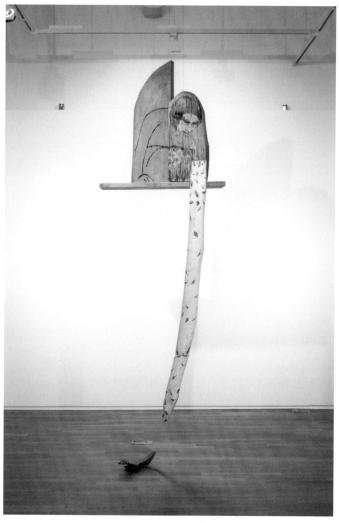

윤석남, 〈손〉, 2003년
나무에 아크릴 설치, 96×46×299cm (사진: 작가 제공)

다. 관람객이 직접 조각을 매달 수는 없으니, 아마도 작품의 실제 무게를 느낄 수 있다는 것은 큐레이터와 아트핸들러가 누리는 일종의 축복일지도 모른다.

여러 사람이 작품을 힘껏 들어 올리는 순간 전달된 무게감을 통해, 한참 아래의 바닥을 내려다보고 있는 나무 인간이 가진 삶의 무게가 저절로 느껴졌다. 이어 아래로 뻗은 긴 팔과 거기에 돋아난 가시 같은 표현이 눈에 들어오기 시작했다.

팔이 이토록 기형적으로 길게, 떨어진 손은 추상적으로 표현된 이유는 무엇일까? 작가에게 이유를 직접 듣지 않아도 정답을 갑자기 알 것 같은 순간이 있다. 그때가 진정한 몰입을 경험하는 시간이다. 기나긴 팔은 닿을 수 없는 곳에 닿고자 하는 간절함을 보여 주지만, 정작 그곳에 뛰어들고 싶지는 않은 모순된 상태도 전해 준다. 세상과 거리를 두고 싶어 하는 한편 세상에 닿고 싶어 하는 사람. 이 정도까지 무리해서 팔을 뻗을 바에야 차라리 아래로 내려와도 될 텐데 절대 내려오지는 않는 사람. 그 사람은 땅에 떨어진 붉은 손을 굳이 거둬들이고 싶지도 않은 것 같다.

작가가 팔이 길게 늘어난 작품들을 제작하던 2000년대 초반에 연필과 색연필로 그린 드로잉들은, 간결하면서도 통찰력 있는 글과 함께 많은 질문을 던진다.

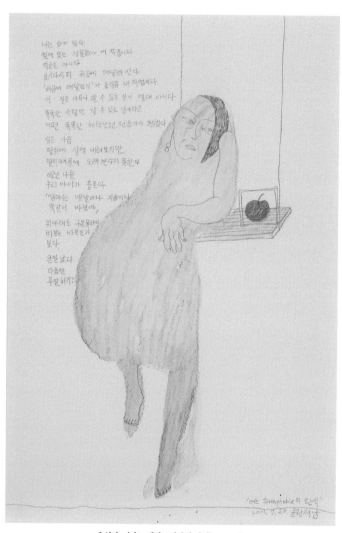

윤석남, 〈어느 테라포비아의 탄식〉, 2001년

종이에 연필과 색연필, 30.2×45cm (사진: 작가 제공)

나는 화가였다

옆에 있는 정물화가 내 작품이다

지금은 아니다

보시다시피 허공에 매달려 산다

'허공에 매달리기'가 요지음 내 직업이다

이 일은 아무나 할 수 있는 일이 절대 아니다

똑똑한 사람만 할 수 있는 일이라고

어떤 똑똑한 체력단련 전문가가 평했다

실은 가끔

땅 위에 살짝 내려보지만

멀미 때문에 오래 견디지 못한다

이런 나를

우리 아이가 흉본다

'엄마는 옛날이나 지금이나

똑같이 바보야'

위아래도 구분 못하니

바보는 바보인가

보다.

큰일났다

다음엔

무얼하지?

<div align="right">

'어느 Terraphobia의 탄식'
2001.7.20. 윤원석남

</div>

17

작가 스스로 슬럼프였다고 회상하는 시기다. 이 무렵의 드로잉에는 특히 '테라포비아', 즉 땅(테라)을 두려워하여 그네에 걸터앉아 있는 사람이 자주 등장하는데, '대체 어쩌고 싶은지 나도 모르겠는 나'를 경험하는 이들에게 너무 찰떡같은 캐릭터다.

〈어느 테라포비아의 탄식〉에서도 발을 '사알짝' 바닥으로 내려보긴 했으나 땅에 닿지 않은 채 매달려 있는 사람을 볼 수 있다. 주인공은 팔 하나를 그네에 걸치고 온몸을 지탱하고 있다. 허공에 매달려 있는 것도 절대 편안해 보이지는 않지만, 내려오기가 어지간히 싫은 모양이다.

20여 년 전에 제작된 작가의 일기 같은 작품이 지금의 나에게 이토록 공감을 불러일으키다니. '예술의 존재 이유는 어쩌면 이것만으로도 충분하지 않은가?'라는 생각이 들 정도다. 무언가와 거리는 두고 싶지만 진짜로 헤어지기는 싫은 날, 완전한 포기는 유예하고 우선 딴생각을 해보고 싶은 날 윤석남의 드로잉을 하나씩 살펴보자. 그림 옆에 쓰인 글과 함께 감상하다 보면 친구와의 통화보다 더 큰 위로를 받을지 모른다.

윤석남 공식 홈페이지에서 '드로잉'을 클릭해 보자

매주 일요일의
#하늘스타그램

바이런 킴(Byron Kim, 1961–)은 뉴욕에 기반을 두고 활동하는 한국계 미국인 작가다. 색면추상과 개인 서사를 의외의 방식으로 결합함으로써 현대미술의 주류 담론을 재치 있게 비트는 특유의 회화 작업을 선보이고 있다. 구상과 추상을 오가는 독특한 화면은 물론, 시적인 특징도 지녀 대중의 관심을 꾸준히 받고 있으며, 워싱턴국립미술관, 브루클린미술관 등에 그의 작품이 소장된 바 있다.

나는 하늘 사진을 자주 찍는다. 구름 한 점 없이 푸른 날에도, 구름이 제법 장대한 광경을 만들어 내며 흘러갈 때도 어김없이 사진을 찍는다. 그리고 그 순간이 머릿속에서 사라지는 것이 아쉬워 '#skygram'이라는 태그를 달아 인스타그램에 올린다. 소위 '감성 충만'한 하늘 사진이 되기를 바라며.

그런데 흥미롭게도, 인스타그램이 존재하지 않았던 2001년부터 마치 인스타의 정사각 피드를 예견한 듯한 작가가 있어 소개해 보

려고 한다. 작은 정사각형 캔버스 속에 그날의 하늘 모습과 일상을 꾸준히 담은 사람, 바로 한국계 미국인 화가 바이런 킴(Byron Kim)이다.

바이런 킴은 예일대학교에서 영문학을 전공한 뒤 스코히건 회화 및 조각학교(Skowhegan School of Painting and Sculpture)에서 수학하며 미술가가 되는 길로 들어섰다. 1993년 휘트니 비엔날레에 출품한 〈제유법〉으로 크게 주목받기 시작했다. 〈제유법〉은 여러 색이 칠해진 수백 개의 캔버스 모음으로 구성된 작품인데, 형태만 보면 색면추상화 같지만, 실상은 다양한 인종의 피부색을 캔버스 하나하나에 가득 채워 만든 화면이다. 단색조의 회화 속에 개인사와 정치적·문화적 이슈를 엮어 낸 작업으로, 시적이면서도 전복적인 메시지가 담겨 있다.

이렇듯 추상적인 화면과 일상적인 내용이 교차하는 통로로서의 회화를 선보여 온 바이런 킴은 2001년부터 〈선데이 페인팅(Sunday Paintings)〉이라는 제목으로, 일요일마다 자신이 본 하늘 그림을 제작했다. 그리고 그림 위에 그날 일어난 일이나 소소한 생각과 감정을 기록하고 날짜를 남겼다. 가족과의 에피소드, 그날의 일정과 기분, 계절 등 일상적 코멘트를 하늘 위에 텍스트로 얹었다. 스마트폰과 인스타그램이 존재하기 훨씬 전에 35.5×35.5cm의 작은 정사각형 캔버스를 놓고 그 안에 '#skygram', '#하늘스타그램'을 남겨 온 셈이

maroniebooks님 외 **30명**이 좋아합니다
연보라색 하늘 #skygram
댓글 3개 모두 보기

차양아름다와라라 #skygram
댓글 10개 모두 보기

maroniebooks님 외 **24명**이 좋아합니다
한희가 아침에 날 다급하게 불렀다. "엄마 빨리
나와 빠른 구름이 도미노가 됐어!!" #친짜네
#skygram

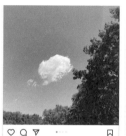

maroniebooks님 외 **36명**이 좋아합니다
마그리트구름 #skygram

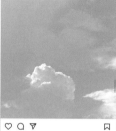

maroniebooks님 외 **28명**이 좋아합니다
바이런킴 그림 아님 오늘자 하늘 맞음.
#byronkim #sundaypaintings 한판붙좌 #skygram
댓글 3개 모두 보기

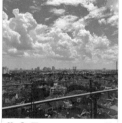

maroniebooks님 외 **43명**이 좋아합니다
오늘 하늘 무엇 #skygram
#밥로스아저씨구름

내가 찍어 올린 #스카이그램

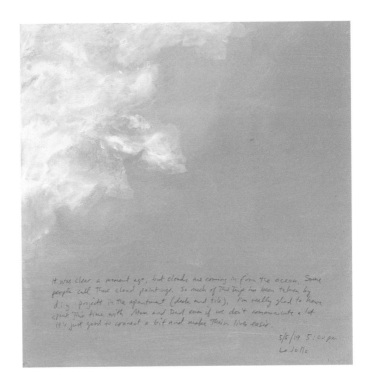

바이런 킴, 〈선데이 페인팅 5/5/19〉, 2019년
캔버스에 아크릴, 펜, 35.5×35.5cm.
(Courtesy of the artist and Kukje Gallery, 안천호 사진, 국제갤러리 제공)

국제갤러리 2관(K2) 바이런 킴 개인전 《Sky》 설치 전경
(국제갤러리 제공)

다. 정사각형, 하늘, 그리고 단문 텍스트까지. 2010년에 등장할 인스타그램을 정확하게 예견한 것 같지 않은가?

연작의 제목에는 단순히 일요일에 그린 그림이라는 사전적 의미만 담겨 있지 않다. 취미로 그림을 그리는 사람을 '선데이 페인터(Sunday Painter)'라고도 부르는데, 주말마다 그림을 그리는 아마추어 화가라는 뜻이다. 생업 외의 시간을 마련해 그림을 그리는 사람만큼 그림 그리기를 좋아하는 이는 아마 없을 것이다. 바이런 킴은 '그림 그리기를 사랑하는' 아마추어 작가의 순수하고 열정적인 마음가짐을 일요일마다 떠올리며 작가로서의 자신을 되돌아볼 수 있었을 것이다. 작가는 이 연작을 2001년부터 그렸는데, 지금도 그의 홈페이지에는 '선데이 페인팅(Sunday Painting)'이 업로드되고 있다. 이는 아마 회화 작품이기 이전에 작가로서 보낸 시간의 궤적을 담은, 일종의 아카이브라는 의미도 있을 것이다. 우리가 '과거의 오늘'을 알려 주는 SNS를 넘겨 보며 지난 일상을 떠올리듯이.

바이런 킴은 순간과 영원, 친숙한 일상과 광대한 우주처럼 언뜻 멀게 느껴지는 개념들을, 작품을 통해 연결하여 보여 준다. 그리고 그 특유의 방식으로 작품화된 결과물은 매우 시적이다(시인이 되고 싶었다던 영문학도로서의 과거 때문일까?).

하늘 사진을 찍으며 나의 오늘을 기록한다

나는 올해 일곱 살이 된 아이를 키우고 있다. 아이에게 책을 읽어 주고 재우면서 하루를 마무리하다 보면 매일 같은 일을 반복하는 것같이 느껴질 때가 있다. 하지만 어느새 1미터를 훌쩍 넘긴 아이의 키를 볼 때면 반복된 일상이 꾸준히 모여 하나의 생명을 키워 냈다는 벅찬 감정이 올라오기도 한다. 사소한 일상이 모여 하루가 되고, 그 하루가 모여 언젠가 큰일을 이루는 순간을 그렇게 경험한다.

'사소한 것을 존중하는 태도'를 배울 수 있어서 그의 작품을 좋아한다. 작은 이야기와 생각들을 흘려보내거나 무시하지 않고 붙잡아 무대의 중심에 세우는 태도, 그리고 그것이 영원한 것과 결코 동떨어져 있지 않다고 말하는 메시지. 이는 나의 사소한 오늘과 작은 노력을 숭고하게 느끼도록 만들어 주고, 위안을 준다. 나는 오늘도 습관적으로 하늘의 모습을 휴대폰에 남긴다. 그리고 함께 기록한다.

"2024년 1월, 자카르타의 한 카페에서 바이런 킴의 작품에 대해 다시 생각했다."

바이런 킴은 웹상에 꾸준히 〈Sunday Painting〉을 업로드하고 있다

때론 헤매는 것도
괜찮아

검은 점과 선들로 화면을 채운 특유의 회화 작품으로 큰 주목을 받아온 **박광수**
(1984–)는, 현재 모교인 서울과학기술대학교에서 학생들을 가르친다. 수많은 점과 선
이 모여 모종의 형태를 구축하는 듯하면서도 이내 해체되는 듯한 그의 독특한 작품
세계는 생성과 소멸의 순환을 보다 극적으로 보여 주는 영상 작업으로 확장되기도
했다. 최근 몇 년간은 흑백뿐만 아니라 다양한 색채를 사용한 회화 작품들도 활발히
선보이고 있다.

나는 사회나 가족이 그어 둔 선 밖으로 좀처럼 나가지 않으며,
큰 사건 사고 없이 살아온 것 같다. 그래서일까? 대학원 진학의 길
에서 미술사학과를 선택하고 결국 큐레이터라는 직업을 가지게 된
까닭은 예술가들의 크고 작은 도전과 일탈을 대리 경험(?)할 수 있
다는 매력 때문이었다. 어떤 예술가의 일상이 나에게는 흥미로운
일탈로 느껴질 때가 있었고, 또 어떤 예술가의 자연스러운 변화가

내게는 매우 전복적인 도전으로 다가왔기 때문이다.

미술의 역사와 예술가에 관해 공부할 때면 오래전 존재했던 개성 넘치는 누군가의 삶을 먼발치에서 응원하는 느낌이 들었고, 다양한 시대와 나라에 살던 예술가들의 기록에 몰입하는 일이 즐거웠다. 한 작가의 작품 변화 시기를 분석할 때면 작품의 형식적인 변화 자체보다도, 그들이 스스로 변화해야 할 때를 받아들이고 자기만의 방식으로 변화라는 도전을 이룩한 뒤 또 다른 도전을 이어 나가는 태도가 경이로웠다.

큐레이터로 일하게 되면 이미 작고한 작가의 작품을 연구하고 전시하기도 하지만, 나와 같은 시대에 활동하는 작가들과 직접 만날 기회도 많다. 특히 나는 내 또래의 작가들이 작품을 대하는 태도, 그들의 끈질긴 도전에 항상 고개가 숙어지곤 했다. 변화나 도전 앞에서 소심한 나에게는 캔버스 하나하나가 새로운 도전인 그들의 삶이 항상 관찰과 동경의 대상이었다.

나는 자주 상상한다. 흰 바탕 위에 첫 스케치나 붓 터치를 하는 작가가 되어 '대리 탐험'과 '대리 도전'을 하는 거다. 예술가가 만들어 낸 흔적이 켜켜이 쌓이고, 완성 단계에 다다르기까지 그가 경험했을 '해방으로 가는 과정'에 빠져든다. 그렇게 홀로 상상하며 그 경이로움을 만끽한다.

박광수의 작업은 현상과 인물에 과하게 몰입하는 나에게 항상 '대리 탐험'의 즐거움을 선사하는 작품 중 하나다. 박광수 작가와는 2015년 서울시립미술관에서 기획자와 참여 작가로 함께 일한 인연이 있다. 하지만, 그 전부터 나는 그의 작품을 감상하고 있었다. 검은 톤의 화면 속에서 여러 선이 모였다가 흩어지고, 잘게 깨어진 여러 조각들이 저 멀리 사라지는가 싶다가도 어디선가 새로운 형상으로 다시 뭉쳐지는 듯한 화면. 회화임에도 불구하고 무빙이미지의 효과를 내뿜는 이 화면을 그려 낸 사람은 도대체 작업하는 동안 어떤 생각과 경험을 하고 있을까? 유영하는 선과 점을 화면 속에 채워 나가며 얼마나 자유로운 우주 속에서 떠다녔을까? (비록 작가에게는 힘든 과정이었을지 몰라도) 내 상상은 내 자유였다.

특히 〈검은 숲속〉(2017)과 같이 짙은 어둠이 깔린 작품을 보고 있으면, 진동하는 숲 안에서 굳이 생명체의 형상을 찾아내기 위해 무던히도 노력하고 있는 나를 깨닫게 된다. 선명히 이어지지 않은 선들을 이리저리 조합하여 '숲'에서 '숨'을 찾고 있는 나. 그런 나를 즐거이 환영하듯 화면 속 선들은 주제가 되었다가 배경이 되었다가 스스로 전환을 반복하며 힌트만을 제공한다.

거침없는 선과 점이 부스러기처럼 떠다니는 듯한 작품이 많았던 전시 《부스러진》(두산갤러리, 2017)에서, 나는 조금 다른 개념의

박광수, 〈검은 숲속〉, 2017년

캔버스에 아크릴채색, 290×197cm, ⓒ 박광수

'부스러기'로 유명한 살바도르 달리(Salvador Dali, 1904~1989)의 작품 〈재 부스러기(Senicitas)〉(1927-1928)를 떠올렸다. 달리는 제2차 세계 대전 후 인간 이성에 대한 신뢰가 무너진 시대에 무의식을 통해 육체와 정신의 해방을 추구하고자 했던 초현실주의자 중 하나다. 그들이 해방과 무의식을 표현하기 위해 주 소재로 사용했던 파편화된 신체는 달리의 화면에서 항상 부스러기처럼 부유하고는 했다.

 박광수의 파편들은 검은 색조를 띠고, 좀 더 추상적이다. 이에 반해 달리의 총천연색 파편들은 그야말로 무의식 속 고요한 아수라장과도 같다. 이렇게 겉모습은 조금 달라 보이지만 둘의 부스러기에는 공통점이 있다. 그들이 제시한 파편을 붙들고 적극적으로 유추하는 시간이 곧 흥미로운 감상의 시간이 되는 현상. 그들이 제공한 '떡밥'이 고정관념을 벗어나도록 내 생각을 움직이고, 그 생각의 궤적이 일종의 정신적 자유로움을 선사한다는 점. 그리고 그 안갯속 같은 화면에서 작은 낙서들이 또렷하게 등장한다는 점도 비슷하다. 배경과 대상이 서로 침투하는 박광수의 화면에서 귀여운 눈사람, 스마일 표시 등을 갑자기 발견하듯, 온전히 표현된 개체가 없는 달리의 화면에서 손가락과 동물의 두상, 깨진 알 등을 마주한다. 전혀 다른 시대와 환경 속에서 작품을 제작했지만, 두 작가는 규칙과 이성, 확실성이 지배하는 세상과 거리를 두고 싶은 마음을 공유하고 있나 보다.

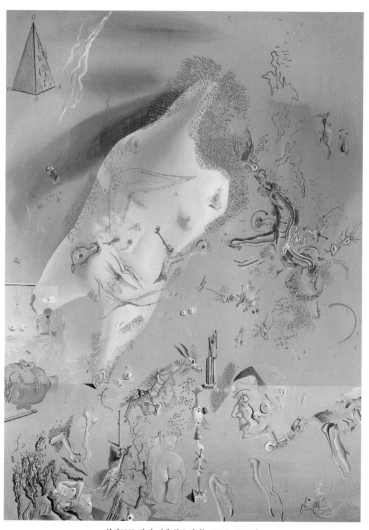

살바도르 달리, 〈재 부스러기〉, 1927–1928년

캔버스에 유채, 64×48cm

박광수, 〈부스러진〉, 2017년

캔버스에 아크릴채색, 290×197cm, ⓒ 박광수, Courtesy of DOOSAN Gallery

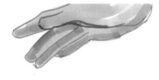
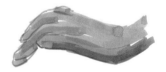

박광수, 〈날씨와 손〉, 2015년
반복재생, 드로잉 애니메이션(부분), ⓒ박광수

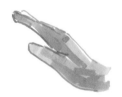
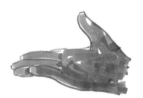

박광수의 작품 중에서 나는 특히 손 드로잉 애니메이션 작품인 〈날씨와 손〉을 좋아한다. 밴드 혁오의 「톰보이」 뮤직비디오를 통해 그 특유의 드로잉이 탁월한 무빙이미지 작업으로 바뀔 수 있다는 사실은 많은 이들에게 이미 알려져 있다. 〈날씨와 손〉 또한 그처럼 여러 선이 모여 새로운 형상으로 변모된다. 선들은 곧 '손'이 되고, 손들은 모여서 '손길'로 변한다.

아무것도 모른 채 작품을 보았을 때는 내가 보고 있는 손길들이 그저 따뜻하게만 느껴졌다. 이 손들은 작가 어머니의 기일이었던 2012년 6월 9일 기상예보를 하는 기상캐스터의 손을 표현한 것이라고 한다. 매분 매초 '비존재'로의 가능성을 가지고 살아가는 '존재'가 인간인데, 우리는 그것을 잘 인지하지 못한다(아마 인지하고 싶지 않은지도 모르겠다). 손을 그린 드로잉들이 이어지고 끊기면서 표출하는 뉘앙스는 마치 숨이 멈췄다 이어졌다 하는 것을 반복하는 리듬과도 연결된다. 검은 숲속에서 생명을 발견하고, 발견되는 순간 다시 배경 속으로 해체되어 버리는 그의 다른 작업이 가진 제스처와 관련지어 생각할 수 있어 더욱 마음에 남는 작품이다.

예술을 창조하지는 못하지만 예술가들의 도전에는 과몰입하는 나. 나와 같은 사람에게 박광수의 작품은 정신적 자유를 주는 일탈이고 행복이다. 무엇이든 확실한 것이 좋고, 모든 것이 선에 맞춰

정리되는 일에 익숙한 사람들에게 박광수의 작품은 계속 질문을 던진다. 명확하지 않은 것이 답을 줄 수도 있다고. 찾아 나가다 보면 답이 하나가 아닐 수도 있다고. 헤매는 것도 때론 괜찮다고.

엄마 거미의
위태로운 위용

루이스 부르주아(Louise Bourgeois, 1911-2010)는 거대 거미 조각인 〈마망〉으로 대중에게 알려진 프랑스계 미국인 예술가다. 조각, 설치, 드로잉, 회화, 판화 등 다양한 매체를 넘나들며 열정적으로 활동했으며 오늘날까지 많은 예술가에게 영감을 주고 있다. 특히 자신의 어머니에 대한 연민과 사랑, 그로부터 뻗어 난 남성에 대한 시선 등을 담은 자전적인 작품을 다수 제작하면서도 미술사적 고찰과 시의성 또한 놓치지 않았다. 부르주아는 치유하는 예술이 무엇인지 보여 주는 작업 활동을 이어 나갔으며, 1982년 뉴욕현대미술관에서 여성 작가 최초로 회고전을 열었다. 1999년에는 베니스 비엔날레 황금사자상을 받았다.

섬뜩함. 여덟 개의 다리. 나선형 그물. 실로 옭아매 먹이를 잡아먹는 모습. 스파이더맨…. '거미'를 생각하면 떠오르는 이미지들이다. 거미에겐 조금 미안하지만(?) 다소 공격적인 느낌이 드는 게 대부분이다. 특히 복슬복슬한 털옷까지 입은 거미를 상상할 때면, TV에 나오는 양봉장 속 백만 꿀벌의 일사불란한 움직임을 볼 때처럼

닭살이 돋는 느낌이다. 그런데 바로 그 거미의 형상을 10미터가 넘는 거대한 크기로 만든 예술가가 있다. '초대형 거미'라 말하면 미술에 문외한이어도 쉽게 떠올리는 작품, 〈마망(Maman)〉을 만든 루이스 부르주아다(마망은 프랑스어로 아이들이 어머니를 친근하게 부를 때 쓰는 엄마mummy에 해당한다).

부르주아가 만든 이 '초대형 거미'는 한 마리가 아니다. 영국 런던과 스페인 빌바오, 일본 도쿄, 캐나다 오타와 등 세계 여러 곳에서 한시적으로 전시된 적 있거나 영구적으로 자기 자리를 지키고 서 있다. 한국에서는 서울 리움미술관에 한참 전시되어 있다가 몇 년간 수장고에 들어가 있었고, 2021년 가을께 다시 모습을 드러냈다. 옮겨 간 〈마망〉은 용인 호암미술관 산책로에 설치되었다. 눈이 오는 날은 하얀 설산과 함께, 가을에는 짙은 단풍과 함께, 또 여름엔 푸른 녹음 사이에 서 있는 '거미 인증샷'이 이따금 눈에 띈다.

여러 〈마망〉 중 내가 직접 본 〈마망〉은 서울과 용인, 도쿄의 것이다. 오래전 한남동 리움미술관에 설치됐던 〈마망〉은 유명 건축가들이 설계한 세련된 미술관 건물 외관과 함께 고요한 언덕 위에서 조용히 그 위엄을 감상하는 느낌이 강했다면, 롯폰기 힐스의 〈마망〉은 작품 안팎을 행인들이 자유롭게 드나들게 되어 있어 마치 사람들의 일상 속에 거미가 안착한 느낌마저 든다.

이렇듯 여기저기 동시에 있다가 사라지기도 하고, 갑자기 나타

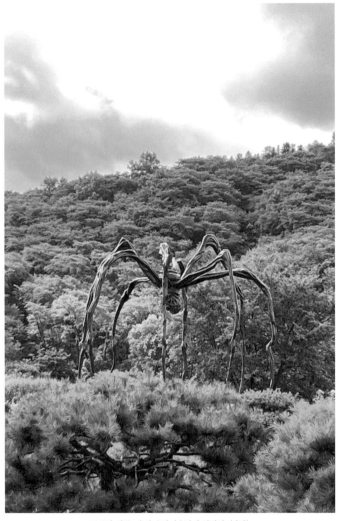

2023년 여름, 용인 호암미술관에 전시된 〈마망〉

나기도 하는 이 거미는 마치 시공간을 초월해 편재하는 영험한 존재처럼 느껴지기도 한다. 거미를 마주하면 좋아할 사람보다는 무서워할 사람이 더 많을 것 같은데 어떻게 이 거미는 세계 주요 도시를 누비는, 이토록 중요한 예술 작품이 되었을까. 이는 부르주아의 생애와 작업의 맥락을 살펴보면 조금 이해하기 쉬울지 모르겠다.

부르주아는 어릴 적 파리에서 태피스트리를 생산하던 부모님의 일손을 도우면서 자랐다. 그녀는 그 과정에서 패턴용 드로잉을 그리기도 하고, 직물을 짜기도 했다. 그러던 중 10년 동안 친언니처럼 지내던 자신의 가정교사가 아버지의 정부였다는 사실을 알게 된다. 어머니에 대한 연민과 아버지에 대한 분노를 주체할 수 없게 된 부르주아는 지우기 힘든 트라우마 속에서 불안, 억압, 욕망, 젠더라는 이슈를 다양한 예술적 방식으로 표현하기에 이른다. 점차 시간이 흐른 뒤에는 기억과 사랑에 관한 이야기를 좀 더 잔잔한 방식으로 풀어내는 데 집중했고, 노년기에는 치유와 화해의 의미를 담은 꽃 드로잉을 선보이는 등 세상을 떠날 때까지 섬세한 작업을 이어 나갔다. 부르주아에게 예술 작업은 개인적인 트라우마를 이겨 내게 하는 원동력이자 자신을 스스로 치유하는 과정이었던 것이다.

부르주아의 작품에는 항상 모순적 은유가 담겨 있는데, 그중에

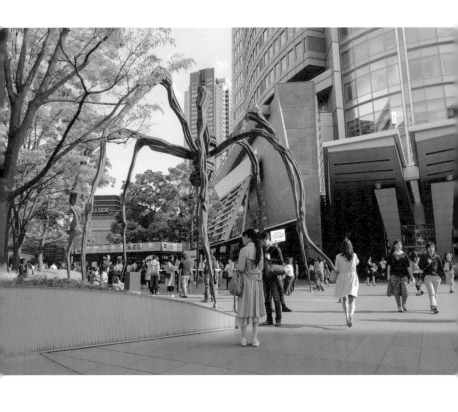

일본 도쿄 롯폰기의 〈마망〉

(사진: 셔터스톡)

서도 가장 규모가 큰 작품이 바로 〈마망〉이다. 청동으로 엮인 여덟 개의 다리를 가진 거미가 몸에 알주머니를 품고 온 힘을 다해 자신의 자리를 지켜 내는 듯한 형상을 하고 있다. 특히 이 작품은 행인들이 조각의 안팎을 드나들 수 있게 되어 있는데, 멀리서 주변 환경과 함께 조각 전체를 관망할 때와 작품 안에 들어가서 가까이 보고 느낄 때의 인상이 매우 다르다는 점이 흥미롭다. 아주 멀리서 보면, 그 주변을 둘러싼 도시 풍경과 행인들이 만들어 내는 크고 작은 움직임 속에서 혼자 흔들리지 않고 굳건히 존재하는 위용이 느껴진다. 하지만 거미 조각의 내부에 들어가 그가 품고 있는 하얀 알들과 꼿꼿하게 힘준 다리를 마주할 때는 온 힘을 다해 소중한 것을 지켜 내려는 듯한 간절함을 느끼게 되어 안쓰러운 감정이 들기도 한다.

거미는 실을 사용하여 거처를 만들고 먹잇감을 잡는다. 부르주아의 어머니가 실을 사용하는 직물 작업을 했다는 사실, 그리고 아내로서 감당하기 힘든 시간을 일에 몰두하며 보냈다는 사실은 부르주아가 거미를 엄마로, 엄마를 거미로 형상화한 것과 절대 무관하지 않을 것이다.

"조각은 몸이며, 내 몸은 조각이다(For me, sculpture is the body. My body is my sculpture)."

–루이스 부르주아

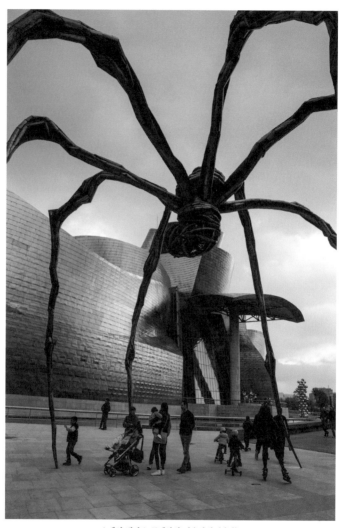

스페인 빌바오 구겐하임 미술관의 〈마망〉

(사진: 셔터스톡)

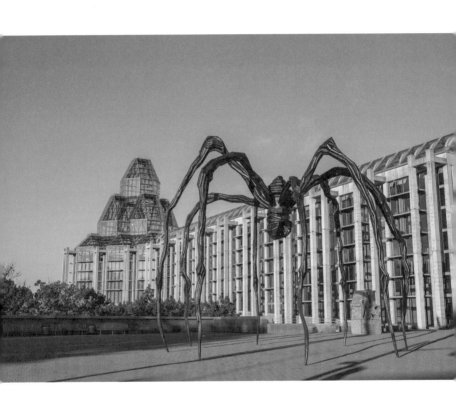

캐나다 국립미술관의 〈마망〉

(사진: 셔터스톡)

또한 〈마망〉은 어머니와 여성, 모성에 국한된 이야기라기보다는 소중한 것을 지켜 내고픈 우리 모두와 관련된 메시지를 전하고 있기도 하다. 실은 가늘고 끊기기 쉬워 언뜻 약해 보이나, 찢어진 것을 꿰매고 헐거워진 부분을 단단히 옭아맬 수 있는 강한 도구이기도 하다. 때때로 쉽게 다치지만 끈질긴 인내심과 무한한 힘을 지닌 것이 인간 내면의 또 다른 모습이듯이. 그런 면에서 〈마망〉은 어쩌면 우리의 모습을 담은 초상일지도 모르겠다.

좌절을
빛으로 기억하기

한국 미술계의 대표적인 작가 중 하나인 **이불**(1964–)은 조각, 드로잉, 회화, 퍼포먼스, 설치 등 다양한 매체를 넘나들며 유토피아를 향한 인류의 욕망, 그에 따른 디스토피아적인 실패, 각종 신화와 역사 등을 다루는 작품들을 선보여 왔다. 뉴욕 현대미술관(MoMA), 헤이워드 갤러리, 모리 미술관, 국립현대미술관 등 국내외 유수 미술관에서 지속해서 개인전을 열었으며, 프랑스 문화예술공로훈장, 김세중조각상, 제48회 베니스비엔날레 미술전 특별상, 삼성호암상 예술상 등을 받았다.

어두운 전시장 가운데 거울로 덮인 테이블이 있다. 테이블 위에는 투명 구슬과 플라스틱 파편들이 뒤엉켜 사방으로 빛을 반사하는 한 덩어리의 형체가 있다. 파편 무더기로부터 테이블 아래로 흘러넘치듯 연출된 수많은 투명 구슬과 조각은 일견 제멋대로 굴러다니는 것같이 보이지만, 가까이서 보면 각각의 작은 파편들이 낚싯줄과 같은 끈으로 꿰어져 있는 것을 알 수 있다. 테이블 위의 형체는

개가 토하는 형상을 하고 있는데, 사전 정보 없이 감상할 경우 추상적인 형태로 보이기도 한다. 이 작품은 작가 이불이 자신과 16년을 함께 살다 죽은 황구를 생각하며 만든 작품이다. 개가 노화해 가면서 먹은 것을 자주 토해 내던 모습을 비즈 장식과 유리, 다양한 파편들을 사용해 그녀 특유의 스타일로 엮어 냈다.

이 작품의 제목은 〈비밀 공유자(The Secret Sharer)〉이다. 제목 그대로 자신의 비밀을 공유했던 반려견을 형상화한 작품이다. 이는 2011년 문화역서울 284에서 높은 중앙 천장에 매달린 형태로 전시된 바 있으나, 2012년 이불의 대규모 회고전이 개최되었던 도쿄의 모리 미술관에서는 53층인 전시실에서 도쿄 도심의 전경이 보이는 큰 창을 바라보는 방향으로 설치되었다. 거대 도시를 바라보며 먹은 것을 게워 내는 개의 형상이 사방으로 빛을 난반사하는 장면은 웅장하고 아름다운 동시에 처연했으며, 이는 보는 이들에게 삶과 생존에 대한 은유로 다가왔다.

이불 작가는 1990년대 초기 작업 시기부터 퍼포먼스, 조각, 회화 등 장르를 불문하고 권력층과 기성세대가 만들어 놓은 사회구조와 편견, 그리고 관습적인 조각 언어에 대한 도전을 일삼던 작가였다. 괴기한 붉은 인형 옷을 만들어 입고 서울과 도쿄의 거리를 활보했던 〈수난유감—내가 이 세상에 소풍 나온 강아지 새끼인 줄 아느냐?(Sorry for suffering—You think I'm a puppy on a picnic?)〉(1990), 뉴욕

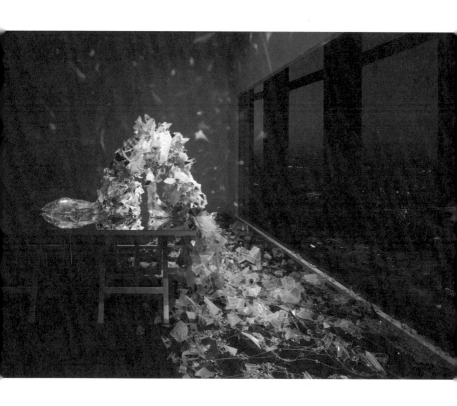

이불, 〈비밀 공유자〉, 2012년
스테인리스스틸 프레임, 아크릴릭, 우레탄 폼, PVC 패널, PVC 시트, PET, 유리 및 아크릴릭 비즈,
가변크기, 〈Lee Bul: From Me, Belongs to You Only〉, 도쿄 모리미술관 설치 전경, 2012.
ⓒLee Bul(Photo: Watanabe Osamu, Photo Courtesy: Mori Art Museum)

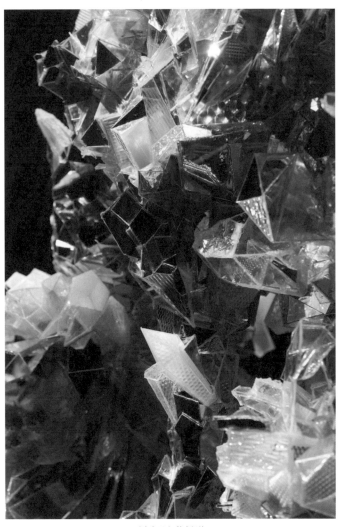

〈비밀 공유자〉(부분)

현대미술관에서 생선 썩는 악취로 인해 철거되었던 〈장엄한 광채(Majestic Splendor)〉(1997), 나체로 등산용 줄에 거꾸로 매달렸던 〈낙태(Abortion)〉(1989) 퍼포먼스, 신체 일부가 없는 기형적 여전사 형상의 〈사이보그(Cyborg)〉 연작(1998-)까지. 당시 이불이 보여 준 행보는 미학적으로나, 사회적으로나, 시각적으로나 파격적이었다.

이불의 초기 작업부터 자주 등장한 재료인 '시퀸'은 보석을 대체할 수 있는 싸구려 재료가 필요할 때 주로 사용되는 것으로, '스팽글'로 불리기도 한다. 이 '시퀸'은 그녀의 작품 세계 속에서 모순적이고 다양한 함의를 가진 재료라고 할 수 있다. 우선 이는 운동권 출신인 작가의 부모님이 안정적인 직업을 갖기 힘든 상황에서 생계를 위해 선택했던 가내수공업에 사용된 재료이기에 작가 개인적 서사와 관련된 재료이기도 하며, 1960년대 한국의 노동집약적 경공업의 발달과 결과 중심주의를 향한 규격화된 사회 속에서 고된 일상을 보낸 이들의 삶을 떠올리게 만들기도 한다. 이에 더해, 진짜를 대체하는 모조를 만들어 내는 이들과 그것을 소비하는 이들 사이의 관계까지도 생각하게 한다는 점에서, 여러 층위에서 고민거리를 제안하는 재료다. 〈장엄한 광채〉에서 생선을 꿰매는 데에 사용된 화려한 색채의 시퀸들은 〈비밀 공유자〉에서 흰색 혹은 투명 비즈(구멍 뚫린 장식용 구슬), 날카로운 파편으로 대체되었다. 가볍고 저렴한 속성을 지닌 다른 재료를 정성스럽게 꿰고 모아, 어쩌면 또 다른 버전

의 '장엄한 광채'를 만들어 낸 것이다.

그런데 왜 작가는 하늘로 간 반려견의 형상으로 하필 토하는 모습을 선택한 것일까? 황구를 '냉정하면서도 따뜻하게' 표현하고 싶었던 이불은 그의 건강하고 늠름한 모습을 만든 것이 아니라, 노화되며 구토하던 모습으로 부활시켰다. 보여 주기 싫은 처절한 순간들이 사실은 우리 삶을 구성하는 가장 보통의 현실이라는 것을 이야기하는 듯하다. 살기 위해 애쓰는 순간을 숭고하게 여기고, 빛나는 형태로 묶어 영원히 남겨 주기.

길이 17미터의 거대한 은빛 풍선의 형태를 지닌 작품 〈취약할 의향—메탈라이즈드 벌룬(Willing To Be Vulnerable—Metalized Balloon)〉 (2015-2016)은 1937년에 폭파되며 많은 사람의 목숨을 앗아간 힌덴부르크 비행선(Hindenburg Airship)을 모티프로 한 이불의 2010년대 대표작 중 하나이다. 이는 앞서 언급한 〈비밀 공유자〉만큼이나 그 처절함을 눈부시게 담은 작품이다. 1930년대 나치 치하의 독일에서 제작된 체펠린(Zeppelin)사의 힌덴부르크 비행선은 헬륨을 채운 거대 풍선으로 비행하는 기구로 길이가 245미터에 달했다. 헬륨을 채워 넣어야 했던 이 비행선은 당시 헬륨을 생산할 수 있는 미국이 독일에 헬륨을 공급하지 않자 대신 수소 기체를 사용했고, 착륙 과정에서의 사고로 폭발하여 탑승자 중 35명이 사망했다. 이 비행선

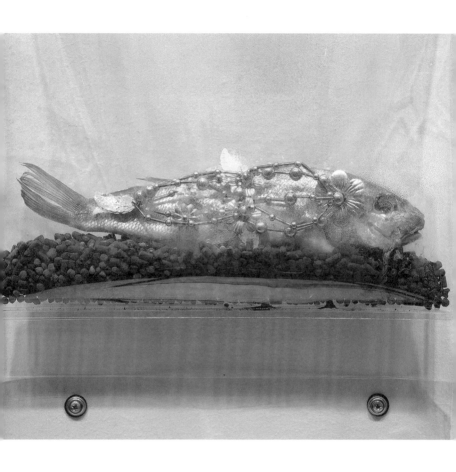

이불, 〈장엄한 광채〉(부분), 1997년
생선, 시퀸, 과망간산칼륨, 폴리에스테르 백, 360×410cm, 《프로젝트57: 이불/치에 마쓰이》,
뉴욕 현대미술관 설치 전경. ©Lee Bul(Photo: Robert Puglisi)

은 고급 식당과 라운지, 도서실, 산책용 통로 등 초호화 시설을 갖추었다고 알려져 있으며 대서양 횡단 비행 횟수만 35회에 달했다. 쉽게 말해, 많은 수의 사람이 자신의 목숨을 이 풍선에 기꺼이 맡긴 채로 대륙을 횡단했다는 것인데, 지금으로선 왜 탑승을 했는지조차 믿기 힘든 사건이다. 작가 이불은 이러한 점을 포착하여 근대의 실패한 이상주의를 비판하는 모티프로 삼았다. 사실 거대한 풍선 형태는 작가가 오래전 〈히드라 II(모뉴먼트){Hydra II(Monument)}〉(1997-)에서도 활용한 바 있다. 높이 7미터의 〈히드라 II(모뉴먼트)〉는 비단과 구슬, 인형 등으로 무녀 같은 분장을 하고 강인한 표정으로 다리를 벌리고 앉은 이불의 전신상이 전면에 프린트된 풍선 형태의 작품이다. 관람객들이 직접 펌프를 밟아 초대형 풍선에 공기를 주입하도록 만들어졌다. 공기가 채워졌다 빠졌다 하면서 작품의 형태가 계속 변화되는데, 단단하고 영속적인 재료로 만들어진 기존의 모뉴먼트(monument)들을 비웃는 세련된 방식이 감탄할 만하다. 특히 표면에 프린트된 거대한 작가의 모습은 오리엔탈리즘적 시선으로 대상화되는 아시아 여성이 가진 관능적 이미지와, 촉수를 잘라 내도 계속해서 자라나는 히드라가 주는 공포를 동시에 함의하는 역설적인 기념비로 기능한다.

〈히드라 II(모뉴먼트)〉가 수직적인 형태의, 바닥에서 솟아나는 풍선이었다면 〈취약할 의향—메탈라이즈드 벌룬〉은 가로로 길쭉한

타원형으로 천장에 매달려 있다. 은박지와 같은 금속 필름으로 감싼 17미터의 거대한 풍선은 제목 그대로 한없이 연약하게 설계된, 어쩌면 이미 실패를 내재하고 있는 근대 인류의 유토피아를 상징한다. 빛나는 은빛과 미래적인 분위기는 비행선이 지닌 끔찍한 사고의 기억과 교차된다. 인간의 신체 크기를 훨씬 넘어서는 거대한 부푼 물체와 그것을 비추는 은빛 바닥은 서로를 끊임없이 반사하며 공간을 빛으로 채운다. 시간을 갖고 몸을 천천히 움직여 작품 전체를 파악해야 하는 관람자는 일정 시간 동안 찰나의 행복이 뜻하는 빛과 죽음 이후를 떠올리게 하는 빛 사이를 오가게 된다.

처절한 실패는 숨기거나 가릴 대상이 아니라, 드러내며 기억되어야 하는 것이라고 말하는 듯한 이불의 눈부신 개와 비행선. 그녀의 이러한 작품은 아픈 사건들을 따뜻하면서도 냉정하게 돌아볼 때 우리의 미래가 어떤 방향으로든 더 나아질 것이라 믿는 작가의 생각을 읽을 수 있게 하는 힌트들이다. 다양한 재료들과 의미 있는 사건을 엮어 내 빛나는 존재로 변모시키는 작가 이불만의 언어는 그 규모와 방식을 달리하며 지금도 확장되고 있다.

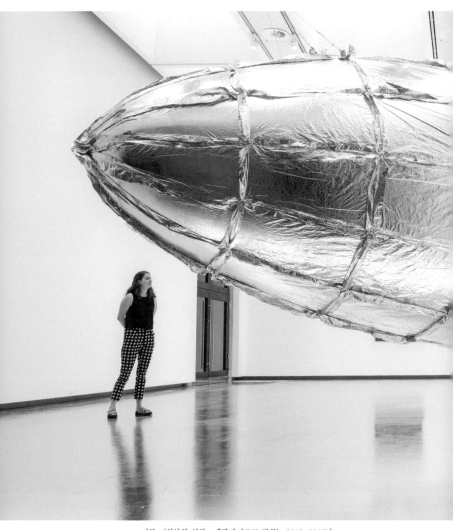

이불, 〈취약할 의향—메탈라이즈드 벌룬〉, 2015–2016년
나일론 타프타 천, 은박 폴리에스터, 송풍기, 전선, 폴리카보네이트 미러,
《Lee Bul: Crashing》 런던 헤이워드 갤러리 설치 전경, 2018.
©Lee Bul(Photo: Linda Nylind. Photo Courtesy: Hayward Gallery, London)

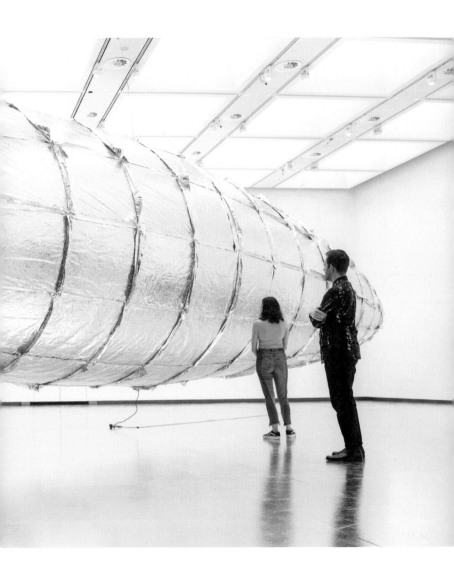

2

질문을 던지고

믿는 자에게
복이 있나니

아이슬란드계 덴마크 출신 작가인 **올라퍼 엘리아슨**(Olafur Eliasson, 1967–)은 동시대 가장 영향력 있는 설치 작가 중 하나다. 현재 베를린에 있는 스튜디오를 기반으로 활동하고 있다. 그는 소리나 빛, 움직임, 안개와 같은 비물질적 요소를 설치 작품에 적극적으로 도입하고, 관람자의 반응과 태도가 결과물의 일부가 되는 특유의 작품을 선보인다. 건축가, 과학자, 색채 이론가, 용접 및 조명 기술자는 물론 아키비스트 (Archivist, 기록관리전문가)와 요리사까지 포함하여 90명이 넘는 대규모 스튜디오를 갖추고 여러 가지 실험과 학제적 시도를 예술 작품으로 풀어내는 작업을 해오고 있다. 익숙한 현상과 일상에 새로운 질문을 불러일으키는 그의 작품은 때로는 도전적이고, 때로는 서정적인 면모로 평단과 대중 모두에게 주목받고 있으며 베르사유 궁전은 물론 세계 유수의 미술관에서 꾸준히 대규모 전시를 열고 있다. 최근에는 난민을 위한 프로젝트, 전기가 없는 지역에 태양광 램프를 지원하는 프로젝트 등 사회 참여적인 작품도 제작하고 있다.

거짓이지만, 진실로 믿어야만 제대로 감상할 수 있는 예술이 있다. 이 작가가 작당한 거짓말은 무려 38미터가 넘는 대규모 속임수

이다. '저 정도 규모의 거짓말이라면, 성의를 봐서라도 진실로 간주해 줘야 하는 거 아닐까?'라는 생각이 들 만큼 거대하고 전략적이다.

감히 '예술적 전략의 대가'로 부르고 싶은 엘리아슨이 그동안 선보여 온 작품은 그 수만큼 표현 방식이나 규모도 다양하다. 그중에서 특히 태양과 안개가 등장하는 〈날씨 프로젝트(Weather Project)〉는 대중에게 크게 주목받은 첫 작품이다. 이는 엘리아슨이 2003년 영국 테이트 모던에서 설치했던 대형 프로젝트로, '가짜 일몰에 몰입된 나'를 마주하게 해 세간의 이목을 끌었다.

이 〈날씨 프로젝트〉를 위해 옛 화력발전소였던 테이트 모던의 터빈 홀 천장에는 전례 없이 거대한 거울이 설치되었다. 노란빛을 내는 소듐(sodium) 램프 200여 개가 설치된 반원형의 철제 패널이 천장에 부착되었고, 거울에 비친 나머지 반원이 이어지면서 비로소 동그란 해가 탄생했다. 그러나 그 작동 방식을 알기 이전에, 관객들은 미술관에 들어선 순간 안개가 자욱한 하늘 사이에 떠 있는 태양빛을 마주하며 자연스럽게 재킷을 벗어 둔 채 요가를 하거나 피크닉을 즐기고, 멀리 천장 거울에 비치는 자신의 존재를 인식하기 위해 열심히 몸을 움직였다. 전시장에 들어섰기 때문에 분명히 실내라는 것을 인지하고 있으면서도, 거대한 태양의 형상과 강렬한 빛

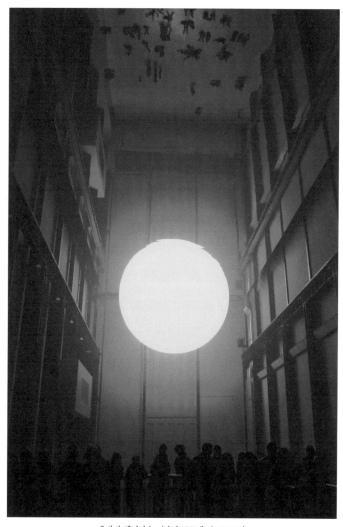

올라퍼 엘리아슨, 〈날씨 프로젝트〉, 2003년
단주파 조명, 프로젝션 포일, 연무기, 미러 포일, 알루미늄, 비계,
런던 테이트 모던 터바인 홀 (사진: 셔터스톡)

이 이루는 장관 속에서 순간적으로 그 '상황'에 몰입되어 그것이 실제 일몰이라는 착각에 빠진 것이다.

하지만 작품 안에서 보내는 시간이 길어질수록 자신의 모습을 반영하는 거울의 존재를 서서히 인식하게 되고, (가짜) 태양에 가까이 갈수록 개별 전구들이 보이게 된다. 태양의 뒷면도 볼 수 있는데, 그곳에 다다르면 빛을 지탱하고 있는 철제 구조물도 보인다. 그제야 정신이 번쩍 든다. '아, 맞다. 여기 미술관 안이었지?'

사실 엘리아슨이 인공, 즉 가짜 태양 설치를 처음으로 시도했던 것은 1999년 네덜란드의 해변 도시 위트레흐트(Utrecht)에서였다. 이는 〈날씨 프로젝트〉처럼 대중적으로 알려지지는 않았지만, 실제 '유사 자연'을 연출한다는 측면에서는 좀 더 적극적인 작품이었다. 〈이중 일몰(Double Sunset)〉(1999)은 미술관 내부가 아닌, 실제 도심 속에 태양과 유사한 형태의 작품을 설치함으로써 지나가는 사람들이 가짜와 진짜 즉, 두 개의 태양을 동시에 보게 하는 작업이었다. 지름 38미터 크기의 노란색 원형 철판이 높은 철골구조 위에 설치되었고, 고압 전류로 빛을 내는 제논 램프(xenon lamp)도 사용되었다.

이 작품을 위해 스케치한 자료를 살펴보면, '실제 일몰 시 보이는 태양'과 '작품'이 같은 크기로 보이도록 치밀하게 계획했음을 알 수 있다. 작가는 마치 건축가나 과학자 같은 태도로 거리와 각도를

계산하여 위치를 선정했고, 일몰 시각에 정확히 맞추어 작품이 등장하도록 설치한 것이다. 실제 태양을 노란 철판과 혼동하게 했다는 점에서 〈이중 일몰〉은 태양이 전통적으로 상징해 온 '절대적이며 유일한 권력'을 위트 있게 비판한 작품으로도 읽힌다.

엘리아슨의 프로젝트들이 흥미로운 가장 큰 이유는 그가 특유의 속임수에 신경을 쓰는 만큼이나 작품을 구성하는 날것의 재료들을 숨기지 않고 보여 주는 데에도 주안점을 둔다는 점이다. 숨기지 않고 연출된 장치를 보여 주는 태도는 끝내 관람객의 몰입을 방해하는 역할을 자처하며, 진실을 알아내는 트리거(trigger)가 된다. 즉, 그가 제시하는 상황을 진실로 '믿는 자'들만이 그 몰입된 환경을 만든 의도와 전략을 온전히 이해하게 되고, 비로소 작품을 입체적으로 파악하게 되는 역설적 '복'을 받는 셈이다.

이러한 그의 예술적 전략에 나도 기꺼이 가담해 본 적이 있다. 2012년, 커리어를 시작하는 첫 계단에서 그의 전시를 준비하는 일원이 되었다는 것만으로도 설렌 적이 있다. 엘리아슨 스튜디오 측이 이메일로 미리 보내온, 극도로 세밀한 작품 매뉴얼과 도면을 확인하면서 설치 순서와 방식을 고민했던 과정은 마치 과학 실험 준비를 연상하게 했다. 조명과 그 빛이 닿는 벽이 만들어 내는 형상을

중요시하는 작품이 많았기에 그에 알맞은 전력과 가벽을 준비해야 했고, 전체가 유리로 이루어진 작품의 경우엔 벽에 기대는 기울기와 높이를 정확하게 맞추어야 했다. 게다가 화산석이 들어 있는 거대한 만화경 작품은 거대한 크레이트 속에 부품들이 해체되어 운송되었기에, 크고 작은 부품을 섬세하게 분류하고 조립하는 과정을 거쳐야 했다.

운송 설치 전문가들과 함께 엘리아슨 스튜디오 측에서 요청한 매뉴얼이 전시장에 바로 적용될 수 있도록 준비해 놓고 기다렸다. 독일에서 서울로 도착한 스튜디오 직원들과 작품을 하나하나 설치하던 며칠은 어려운 퍼즐을 맞추어 나가는 것같이 흥분되는 시간이었다. 한 점 한 점 설치가 완성되고, 위치가 고정되고, 스위치가 켜질 때마다 나는 작품과 그 주변이 어우러지는 장면의 탁월함에 조용히 손뼉을 쳤다.

대자연을 미술관 안에서 재현하고, 그린란드의 빙하를 가져와 광장에 전시한다거나, 전기가 보급되지 않는 곳의 아이들에게 태양광 램프를 만들어 선물하는 등 형식에 구애받지 않고 자유롭고 창의적인 방식으로 예술적 도전을 멈추지 않는 엘리아슨. 전시 준비를 점검하기 위해 갤러리에 도착한 그와 다음 날의 기자간담회를 위한 대화를 나누면서 엘리아슨이 묵직한 인자함과 천재적인 면모를 동시에 가진 매력적인 예술가라는 사실을 새삼 또 느끼게 되었

올라퍼 엘리아슨, 〈아이스 왓치(Ice Watch)〉, 2018년
그린란드에서 옮겨 온 빙하 (사진: 셔터스톡)

다. 역시 작품은 작가를 말해 주고, 작가는 작품을 말해 준다. 글이 저자를 닮아 있는 것처럼.

엘리아슨의 작품 활동을 담은 '아티스트 북'의 제목이자, 그가 인터뷰 때마다 자신의 철학을 설명할 때 빼놓지 않는 말이 있다.

"당신의 참여는 다른 결과를 가져온다(Your Engagement Has Consequences)."

작품을 만들고 제시하는 것은 작가의 몫이지만, 작품을 경험하는 관람자의 참여가 있어야만 비로소 작품이 완성된다고 믿기 때문이다. 이는 비단 예술뿐만 아니라 삶을 대하는 태도나 사회를 생각하는 관점에도 의미 있는 영향을 준다.

'당신의 의견, 당신의 움직임이 내게는 너무 중요하다'라고 말하는 예술에 어떤 사람이 등을 돌릴 수 있을까? 엘리아슨은 지금도 재료와 크기, 장르를 오가는 흥미롭고 다채로운 실험을 지속해 나가고 있다. 그의 작품은 항상 질문할 준비가 되어 있는 영리하고 아름다운 친구와도 같다. 우선 시각적 아름다움으로 압도하고, 서서히 궁금하게 만들고, 스스로 질문하게 하고, 그것을 풀어 나가는 과정에서 나를 새로운 영감으로 가득 채워 주기 때문에.

공기에 그림을
그려 본 적
있나요

아프리카 모리타니의 해안 도시, 누아디부에서 태어난 **오종**(1981–)은 홍익대학교 조소과를 졸업하고 미국 뉴욕 스쿨 오브 비주얼 아트에서 순수미술 석사를 마쳤다. 실, 막대, 금속, 돌, 연필선 등을 사용하여 전시 공간에 기하학적인 입체 형상을 설치하는 작업을 한다. 마크 스트라우스 갤러리(뉴욕), 사브리나 암라니 갤러리(마드리드), 서울시립미술관, 송은아트스페이스, 아트선재센터 등 국내외에서 활발하게 전시를 선보이고 있으며, 2022년에는 제34회 김세중청년조각상을 받았다.

나는 비어 있는 스케줄러가 낯설다. 내 MBTI 검사 결과는 미친 듯이 바쁜 CEO에게 많다는 ENTJ. 그렇다고 바쁜 삶만을 지향하는 것은 아닌데 하루, 일주일, 그리고 일 년의 할 일이 계획되어 있지 않으면 허전하다. '혹시 성취 지향적인 삶에 중독된 건 아닐까' 하고 생각할 때도 있다. 노력으로 마주한 결과물에 보람을 느낄 때 삶의 원동력을 얻곤 하는 이러한 성향은, (주변에 걱정을 끼칠 때도 있지

만) 살아 보니 그 나름의 매력이 있다. 가끔은 너무 달리나 싶어 스케줄을 비우고 변화를 꾀해 봤지만, 타고난 성향을 바꾸기는 쉽지 않았다.

그런데 이렇게 무언가를 채우는 것에 익숙한 나와 같은 사람까지도 '비어 있음(空)'에 주목하게 하는 예술이 있다. 특히 공간을 적극적으로 점유하지 않고 서 있는 장소와 순간 그 자체에 몰입하게 만드는 작품들. 그러한 예술을 만났을 때 홀린 듯 끌려간다. 자의로는 쉽게 하지 못하는 일, 즉 예술의 힘을 빌려서 비로소 비어 있음에 주목하게 되는 신비로운 순간이어서 그런 걸까? 예술은 한쪽으로 치우쳐 있는 나에게 항상 많은 것을 선사한다.

텅 빈 공간과 멈춘 듯한 시간을 인식하고, 그 안의 나에게 집중하게 하는 작가가 있다. 바로 작가 오종이다. 그의 작품을 처음 접하게 된 건 아트선재센터에서 열렸던 한 기획전에서였다. 작품을 직접 보기 전에 사진으로 먼저 만나보게 되었는데, 여러 질문이 떠올랐다. 작품이 어디에 고정된 걸까? 재료는 뭘까? 그런데 어디까지가 작품이지? 물음표가 끊이지 않았다. 작가가 실, 낚싯줄, 막대, 작은 돌 등을 사용하여 보일 듯 말 듯 작품을 설치해 놓았기 때문이었다.

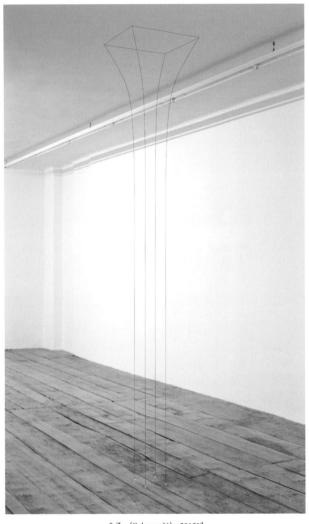

오종, 〈Column #1〉, 2015년

쇠막대, 실, 페인트, 돌, 낚싯줄, 280×45×45cm(Image credit: Krinzinger Projekte)

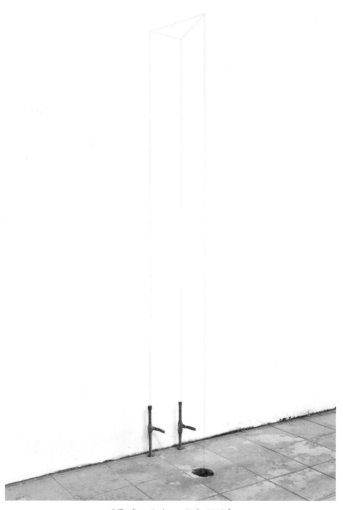

오종, 〈Line Sculpture #20〉, 2016년
실, 낚싯줄, 추, 쇠막대, 페인트, 233×28×43cm(Image credit: Marc Straus gallery)

처음엔 보이지 않지만 가까이 다가가 실체를 파악했을 때의 쾌감이 있는 작품이라서 이미지로 기록해 두고픈 마음이 더욱 솟아난 것이었을까? 당시 많은 이들의 주목을 받았는지 여기저기서 오종의 작품 사진이 올라왔다. 궁금한 마음을 안고 찾아간 전시들에서 직접 그의 작품을 '경험'하게 된 후에는 더욱 많은 질문과 생각에 사로잡혔다. 그의 작품은 각기 다른 전시 공간의 성격과 건축구조에 따라 개입과 표현의 형태를 달리하고 있었기 때문이다.

알렉산더 칼더(Alexander Calder, 1898-1976)의 〈모빌〉이 탄생했을 때, 평론글에서는 '공기에 그린 그림(draw in the air)', '중력과 협업하는 작품' 같은 표현들이 많이 사용되기 시작했다. 조각에 '움직임'이라는 요소가 더욱 적극적으로 등장하기 시작한 시기다. 천장에 매달린 모빌이 서서히 움직이면서 공기 중에 하나의 장면을 그려내고, 사람이 통제할 수 없는 대류가 작품의 요소가 되는 특징을 설명하기 위해 등장한 흥미로운 어구들이다. 오종의 작품을 처음 보았을 때 내게 그 표현들이 즉각적으로 떠올랐지만, 칼더의 그것과는 다른 예술 언어를 가지고 있다는 점이 더욱 흥미롭게 느껴졌다. 삼차원의 공간에 드로잉을 한다는 설명은 두 작가의 작품에 모두 어울릴지 모르나, 칼더의 〈모빌〉이 미세한 움직임과 균형에 방점이 찍혀 있다면 오종의 작품은 건축 구조와의 관계성과 묘한 긴장감에 작가의 의도가 집중되어 있는 것 같았다.

오종의 〈Room Drawing〉 연작은 보일 듯 말 듯한 실과 낚싯줄, 작은 돌, 가벽 등으로 만들어진 각종 점, 선, 면의 총체가 하나의 공간을 연출하는 작업이다. 보이지 않는 선들로 보이는 선을 고정하기도 하며, 세심하게 설치된 실의 일부분에만 컬러를 입혀 그것의 실제 길이나 위치에 대한 착각을 불러일으키기도 한다. 마치 카메라의 초점이 맞춰졌다 흐려지듯, 그의 작품을 탐구하다 보면 나의 초점이 이곳저곳으로 맞춰졌다 풀어진다. 두 발을 딛고 서 있는 사방을 예민한 감각으로 관찰하게 만든다.

이러한 경험을 위해 작가는 손에 만져지는 재료들과 비물질적 재료인 빛, 그림자, 중력은 물론 기존의 벽, 계단과도 협업하며 즉흥적으로 작품을 창조한다. 자신의 자리를 묵묵히 지키고 있던 힘들에 최소한으로 개입함으로써 오히려 더 큰 힘을 갖게 되는 예술. '없음'을 강조함으로써 '존재'하고 있던 것들에 대해 질문하게 하는 역설적인 예술인 셈이다.

오종의 작품을 감상할 때는 나도 모르게 긴장을 하거나 두리번거리며 평소에 쳐다보지 않던 전시 공간의 구석구석을 유심히 살피게 된다. (작품을 보지 못하고 걸어가다가 작품을 망가뜨릴까 봐 무섭기도 하다. 직업병이다.) 혹시 관람객 때문에 작품의 형태가 바뀐다 해도 그 변화를 작품 일부로 받아들인다고 한다는 작가의 인터뷰를 보긴 했다. 그럼에도 긴장할 수밖에 없다. 온전히 한정된 시공간에 몰입하여

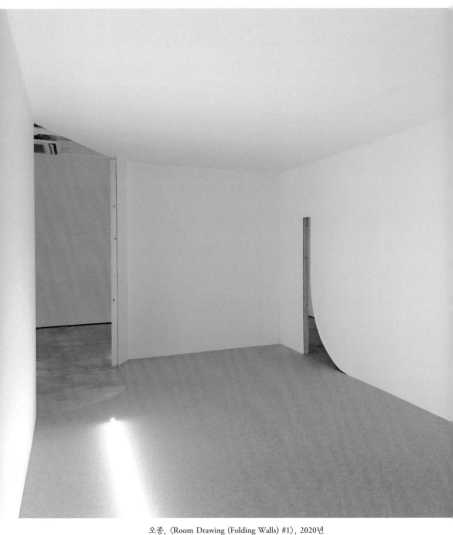

오종, ⟨Room Drawing (Folding Walls) #1⟩, 2020년
led조명, 나무, 실, 체인, 낚싯줄, 연필선, 쇠막대, 추, 페인트, 비즈, 가변크기(Image credit: 송은문화재단)

오종, 〈Room Drawing (light) #1〉, 2023년
led조명, 와이어, 전선, 가변크기(Image credit: 성북구립 최만린미술관)

내 몸의 움직임에 모든 주의를 기울이는 경험은 겪어 보지 못한 즐거움이었다.

무거운 추나 구슬이 막대, 실, 벽과 함께 아슬아슬하게 균형을 잡고 서 있는 형태를 보며 눈에 보이지 않는 것들에 대해서 곰곰이 생각한다. 그리고 이것을 만든 작가는 이 공간의 어떤 부분에서 영감을 받아 이 형태를 만들게 되었을까 연결 지어 상상해 본다.

한국에서 잠시 떠나 사느라 오종 작가의 최근 전시 〈사이의 리듬들〉(성북구립 최만린미술관, 2023)을 직접 보지는 못했다. 사진으로 보니 나무 천장과 독특한 구조를 가진 미술관의 건축적 요소를 작가 특유의 시선으로 포착해 조명으로 설치한 듯하다. 그동안 주로 사용되던 실이 조명으로 치환되었지만, 기존 공간을 존중하고 그것과 상호 공명하는 태도는 이전의 작업과 닮았다. 선이 가진 미니멀한 아름다움 또한 여전하다. "공기 중에 그림을 그릴 수 있을까?"라는 질문에 그의 작품은 계속해서 또 다른 형태로 대답하고 있다. "yes."

삐딱하면서도
성실한 당신이 좋아

틴토레토(Tintoretto, 1518-1594)는 역동적인 구도와 자유로운 스트로크(stroke), 극적인 명암 대조 등으로 에너지 넘치는 화면을 선보인 이탈리아 베네치아 출신 작가다. 그의 그림은 르네상스 시대의 마지막을 장식함과 동시에 새로운 바로크 미술의 도래를 예견하는 듯한 작품들로 해석된다. 베네치아 화파의 전통적인 화려한 색채는 물론 운동감 넘치는 구도, 영험하고 신비한 분위기 등이 결합된 독특한 특징을 지니고 있다.

새로 택한 길이었던 미술사학과 석사 과정에서는 무슨 과목이든 수업을 듣는 일이 그저 행복했다. 그중 '르네상스 및 바로크 미술사'란 수업이 있었는데, 나를 가장 몰입하게 한 작품들은 바로 틴토레토의 것이었다. 아주 오래전에 그려진 작품임에도 불구하고, 그림에서 작가의 성격과 취향이 매우 투명하게 읽힌다는 점이 흥미로웠기 때문이다.

틴토레토는, 글을 보면 글쓴이의 성격을 추측할 수 있듯 그림도 마찬가지라는 것을 알게 해준 작가다. 그는 어릴 적 베네치아 르네상스 미술의 대가였던 티치아노 베첼리오(Tiziano Vecellio, 1490~1576)의 도제로 들어갔다고 한다. 하지만 소년이었던 틴토레토의 뛰어난 재능을 보고 질투한 티치아노가 그를 내쫓았고, 짧은 도제 생활을 뒤로한 채 틴토레토는 자발적 아웃사이더의 길을 택했다고 전해진다. 무리에서 나와 홀로 거장들의 그림을 모사하면서도 역동적이고 신비로운 자신만의 화면을 만들어 냈으며, 빠른 제작 스킬까지 선보였다.

틴토레토의 스승 세대인 전성기 르네상스 화가들은 단단한 소묘력으로 아름답고 자연스러운 화면을 이루어 냈다. 틴토레토는 그들을 존경했지만, 그들과는 조금 다른 방식을 선호했다. 특히 극단적인 빛 효과, 연극 무대 같은 어두운 배경과 역동적인 인물 형상, 그리고 장엄한 스케일이 특징이었다. 이는 이후에 나타나는 바로크 미술의 전조가 되는 중요한 특징이라고도 할 수 있다. 물론 틴토레토를 매너리즘에 해당하는 작가로 보는 이도 있지만.

틴토레토는 〈노예를 구하는 성 마르코의 기적(The Miracle of St. Mark Freeing the Slave)〉(1548)으로 명성을 얻기 시작한다. 그리고 첫 명성을 얻게 된 틴토레토에게 점차 후원자가 생겨났다. 건축물을 장

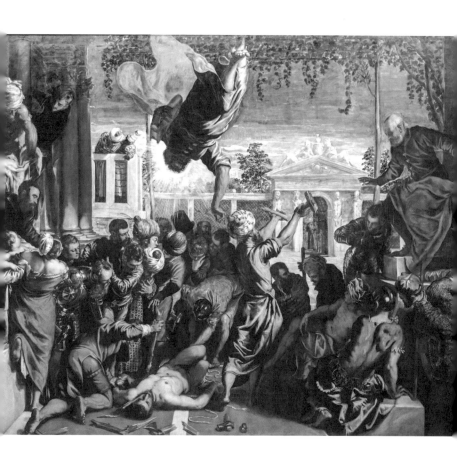

틴토레토, 〈노예를 구하는 성 마르코의 기적〉, 1548년
캔버스에 유채, 415×541cm, 갤러리 델 아카데미아 소장

식하기 위한 그림을 그에게 의뢰하는 이들도 폭발적으로 늘어났다. 틴토레토의 급한 성격과 열심, 지칠 줄 모르는 에너지에서 비롯된 빠른 제작 속도는 동료 화가들에게는 불만과 시기를 불러일으켰지만, 주문자들에게는 환영받기도 했다. (왕실과 귀족들의 요청을 받아 그림을 그려 주던 르네상스 시대 미술가들의 지위를 고려할 때, 재빠른 납품이 당시 흔한 일은 아니었다. 따라서 '로켓배송' 같은 틴토레토의 제작은 주변의 따가운 시선을 받게 했으리라.)

1562년, 틴토레토의 작품에 매료된 스쿠올라 그란데 디 산마르코(가톨릭 평신도를 위한 자선 단체 건물)의 후견인이 성 마르코의 기적과 관련한 작품 세 점을 의뢰했다. 그중 하나인 〈성 마르코 유해의 피신(The Stealing of the Dead Body of St. Mark)〉(1562-1566)은 틴토레토의 화려한 붓 터치와 극적인 명암 대비, 긴장감 있는 화면 구성이 극에 달하고 있음을 잘 보여 준다. 성 마르코의 유해를 이집트에서 피신시켜 달아나려는 베네치아의 상인들과, 그 순간 자신을 구하는 사람들을 보호하려는 성 마르코의 영험한 힘을 표현한 그림이다(성 마르코는 베네치아의 수호성인이기 때문에 관련 작품이 많이 제작되었다).

틴토레토는 이 극적인 순간을 치밀하고 단단한 묘사와 스케치와 같은 가벼운 붓 터치를 병행하여 표현했다. 주로 어두운 색조를 먼저 깔고 점차 밝은색을 입혀 나가다가 마지막 단계에는 가장 밝은색으로 하이라이트를 주는 방식을 사용했는데, 좌측 앞쪽의 인물

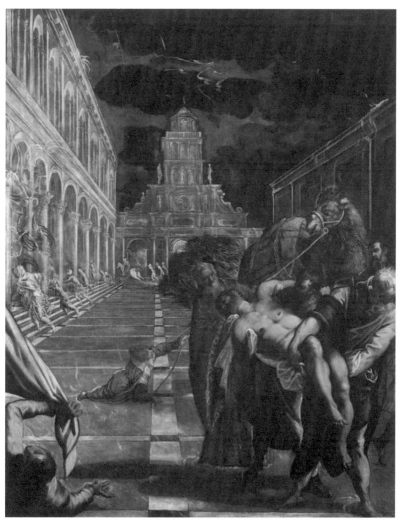

틴토레토, 〈성 마르코 유해의 피신〉, 1562-1566년
캔버스에 유채, 315×398cm, 베니스 갤러리 델 아카데미아 소장

은 마치 무대의 커튼을 잡고 넘어진 듯 표현되어 장면의 생동감과 연극적 분위기를 더한다. 또한 화면 전체를 지배하고 있는 투명한 흰색 선들은 하늘에서는 언뜻 번개처럼 보이지만 건물 위와 바닥, 인물들의 머리와 발 등에도 전반적으로 나타나고 있다. 이는 화면에 성스러운 분위기를 더하며 성 마르코의 영혼이 해당 장소를 에워싸고 있음을 효과적으로 표현하고 있다.

화면의 배경 또한 주목할 만한데, 틴토레토는 9세기 이집트 알렉산드리아에서 일어났던 일을 베네치아의 배경과 접목했다. 커다란 광장은 베네치아의 산 마르코 광장과 거의 흡사하다(원편의 긴 아케이드 형태와 직사각형 모양으로 뒤덮인 바닥이 그 사실을 뒷받침한다). 광장 안쪽에 있는 장작더미는 유해를 태우려던 알렉산드리아 모슬렘의 것인데, 막상 그들이 도망쳐 들어가고 있는 곳은 성당이다.

이탈리아 전성기 르네상스(High Renaissance) 시기에는 치밀하게 계산된 원근법, 이상적인 신체 비례와 안정된 수직·수평 구도, 더이상 이룩할 수 없을 정도의 철저한 소묘력이 더해진 작품이 많이 제작되었다. 그중에서도 우리에게 가장 잘 알려진 그림은, 바로 레오나르도 다빈치(Leonardo da Vinci, 1452-1519)의 〈최후의 만찬〉(1495-1498)이다. 밀라노의 산타 마리아 델레 그라치에 성당에 그려져 있는 이 벽화는 성스러운 사건을 담고 있다. 그런데 자연스러운 빛과

표현으로 가득 차 있어 마치 그 안으로 걸어 들어갈 수 있을 것 같은 착각을 불러일으킨다. 그렇기 때문에 같은 장면을 틴토레토가 어떻게 표현했는지를 보는 것은 흥미롭다. 직선으로 천천히 올바르게 걷는 사람 뒤에, 갈지자(之)를 그리며 제멋대로 걷고 있는 이를 보는 것 같다고나 할까.

베네치아의 산 조르조 마조레 성당에 설치된 틴토레토의 〈최후의 만찬(The Last Supper)〉(1592-1594)을 보자. 다빈치의 구도에 도전하는 듯한 역동적인 대각선 구도를 취하며 틴토레토 특유의 에너지로 가득 차 있다. 이는 틴토레토 말년의 작품으로, 짙은 어둠 위에 투명하고 자유로운 붓질로 인물의 후광과 천사의 형태를 덧입혔다. 빛과 어둠의 대비 또한 매우 강렬하게 표현되어 있는데, 중앙 바구니에서 물건을 꺼내는 이의 목에 떨어진 짙은 그림자를 보면, 그가 빛과 어둠의 대비를 얼마나 극명하게 처리하고자 했는지 구체적으로 알 수 있다.

다빈치의 〈최후의 만찬〉과 완전히 대비되는 대각선 구도, 열두 제자 이외에 등장하는 수많은 다른 인물들, 자연광이 감돌던 다빈치 벽화에서는 발견할 수 없던 극적인 명암, 그로 인해 나타나는 연극적인 특성은 말년에 다다를수록 틴토레토의 개성이 더욱 완연하게 묻어 나오고 있음을 알려 준다.

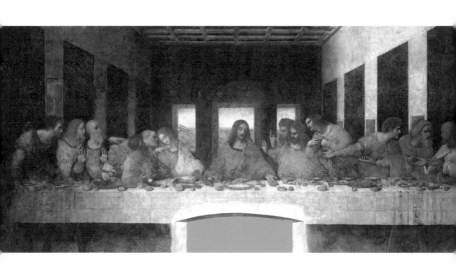

레오나르도 다빈치, 〈최후의 만찬〉, 1495–1498년
젯소에 템페라, 880×700cm, 밀라노 산타 마리아 델레 그라치에 소장

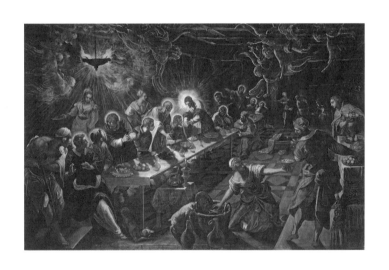

틴토레토, 〈최후의 만찬〉, 1592–1594년
캔버스에 유채, 365×568cm, 베니스 산 조르조 마조레 대성당 소장

화풍 말고도 틴토레토와 관련된 흥미로운 일화가 많다. 경쟁 공모를 치르는 데 다른 화가들이 스케치를 가져올 때 혼자 완성작을 가지고 와서 벽에 걸어 버렸다거나, 천천히 그려 비싸게 파는 주변 화가들과 반대로, 자주 무상으로 기증하면서 인지도를 높인 뒤 더 많은 주문을 받아 냈다거나. 이런 일화들은 틴토레토 특유의 화풍을 연결 지어 생각해 볼 때 그가 조금 삐딱한 것 같으면서도 성실한 캐릭터를 지니고 있음을 알게 한다. 당대에도 아마 그에게 그림을 요청한 이들은 개성 넘치는 화가의 캐릭터와 작품을 도리어 매력적으로 느끼는 나 같은 사람이었을 것이다.

작품과 역사뿐만 아니라 인간에 대해서도 배우게 되는 것이 미술사 공부인 것 같다. 기존 규칙에서 완전히 벗어나지는 않지만 새롭게 비틀어 보는 사람들, 살짝만 벗어난 상태에서 꾸준히 자기 색을 지키며 도전하는 틴토레토 같은 사람들. 나처럼 그어진 선 밖으로는 쉬이 도전하지 못하는 이에게 예술가의 삶과 그림은 관심의 대상이 될 수밖에 없다. 미술계에서 일하기가 쉽지 않음에도 불구하고 계속 그 주변을 맴돌며 살고 싶은 이유도 그와 동일하다.

재미도 있고 의미도 있는데
심지어 예뻐

클래스 올덴버그(Claes Oldenburg, 1929-2022)는 대표적인 팝아티스트다. 스웨덴 태생의 미국 작가로 예일대학교에서 미술사를 공부한 그는 〈빨래집게(Clothespin)〉(1976), 〈스푼브릿지와 체리(Spoonbridge and Cherry)〉(1985-1988) 등 거대한 규모의 공공조각을 만든 작가로 대중들에게 알려져 있다. 예술을 위한 예술이 아닌, 일상과 예술 사이를 허무는 전복적이면서도 대중적인 작업을 선보였다. 햄버거, 변기, 야구방망이 등 주변에서 흔히 볼 수 있는 사물의 형상에 규모나 질감을 변형해 낯선 존재로 등장시켰다. 석고와 페인트로 만든 음식 조각을 작가가 직접 판매하는 '스토어'를 열면서 1960년대 팝아트의 시작을 알리는 데 큰 역할을 했으며, 부인인 코셰 반 브루겐(Coosje van Bruggen)과 함께 작업하며 세계 각국의 주요 도시에 인상 깊은 공공조각을 남기기도 했다.

2012년 가을, 첫 직장이었던 서울의 모 갤러리에서 꿈에 그리던 작가의 개인전을 준비하게 되었다. 미술을 탐구하는 일 외에 재미있는 것이 없었던 20대의 나(지금 생각해도 너무 신기하다). 당시 경력을 고려했을 때 그 작가의 전시를 개최하는 현장에 있게 된 것은 큰

영광이었고, 당연히 맡은 일을 잘 해내고 싶었다. 그 주인공은 바로 팝아트의 거장 클래스 올덴버그다.

제2차 세계대전 이후 등장했던 추상표현주의 회화의 큰 물결이 지나가고 1960년대 미국에는 본격적으로 팝아티스트들이 나타났다. 그중에서도 특히 올덴버그는 햄버거, 셔틀콕, 담배꽁초와 같은 일상 사물을 질감이 낯선 재료로 만들거나 크기를 확대함으로써 익숙한 것들을 새로운 방식으로 바꾸며 예술의 영역에 편입시켰다. 주변에서 흔히 볼 수 있는 것들을 공공장소에서 거대한 스케일로 만났을 때, 반가우면서도 생경한 느낌을 주는 그의 대형 조각 프로젝트(Large Scale Projects)는 세계 여러 도시에서 랜드마크가 되어 여전히 많은 이의 사랑을 받고 있다.

그러나 흥미롭게도 그는 팝 아트가 갓 등장했을 때 가장 전위적인 예술가 중에 하나였다. 한 예로 1961년 뉴욕 맨해튼 거리에 'The Store'라는 일시적 상점을 열고, 석고 반죽 위에 페인트로 채색한 옷가지와 음식들을 직접 판매하는 파격적인 해프닝을 선보이기도 했다. 값싼 재료로 만든 일그러진 형태의 작품을 '전시'하고 포스터를 만들어 '홍보'하며 작가가 직접 '판매'한 일련의 행위는 소위 고급 미술이라 인식되던 추상회화가 주류를 이루던 미술계에서 다소 충격적이고 저항적인 시도로 읽히기 충분했다.

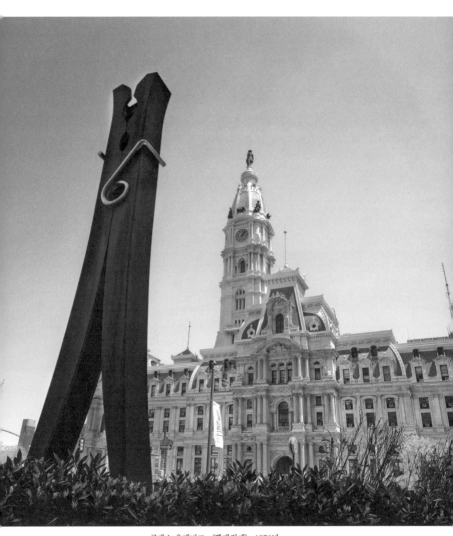

클래스 올덴버그, 〈빨래집게〉, 1976년

스테인리스 스틸, 14×3.73×1.37m, 필라델피아(사진: 셔터스톡)

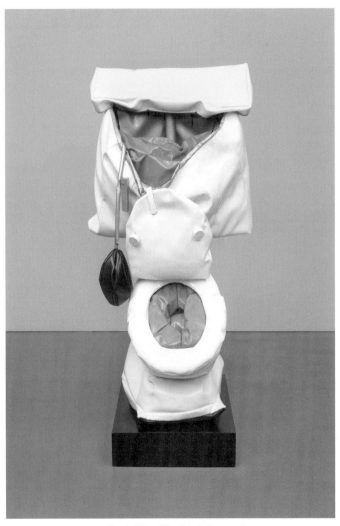

클래스 올덴버그, 〈부드러운 변기〉, 1966년
나무, 비닐, 케이폭, 와이어, 금속 스탠드의 플렉시 글라스, 페인트, 142.6×79.5×76.5cm,
휘트니미술관 소장(Image Credit: Whitney Museum of American Art, New York;
50th Anniversary Gift of Mr. and Mrs. Victor W. Ganz)

그의 이러한 시도는 일상과 예술, 상품과 작품 사이의 경계를 의도적으로 흐리며 '베일에 싸인 영적 존재'처럼 여겨지던 작가의 이미지를 '스스로 나서서 작품을 홍보하는 사람'으로 전환함으로써 예술가 개념에 대한 새로운 논의를 끌어내기도 했다. 또한 그는 햄버거를 가로 2미터가 넘는 기념비적인 크기로 제작하여 전시장 '바닥'에 내려놓는다거나, 비닐을 봉제해 만든 변기와 타자기 같은 사물을 선보임으로써 중력의 영향에 의해 기꺼이 변하는 '부드러운 조각(Soft Sculpture)'이라는 새로운 장을 열었다.

1970년대 후반부터 그는 아내 코셰 반 브루겐과 함께 작업했다. 이때부터 서두에서 언급했던 대형 조각 프로젝트를 확장해 나갔는데, 2012년에 내가 일하던 갤러리에서 전시했던 작품들은 대부분 이 부부가 함께 만들었던 악기 시리즈와 대형 조각의 마케트(maquette)였다. '마케트'는 초대형 조각을 제작하기 위해 만드는 축소된 형태의 조각으로, 이를테면 '24분의 1', '10분의 1' 등 최종 작품 크기의 비례에 맞추어 작게 만든 작품이다.

올덴버그가 작업 초기 봉제 작업으로 만들었던 부드러운 조각은 대부분 음식이었는데, 갤러리에 운송된 작품 크레이트를 열어보는 순간 마주한 부드러운 '악기'는 당황스러울 만큼 아름다웠다. 작가가 단단한 악기를 부드러운 오브제로 치환하기 위해 형태와 색감

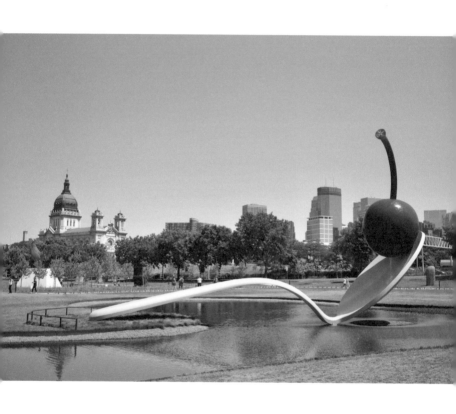

클래스 올덴버그 & 코셰 반 브루겐, 〈스푼 브릿지와 체리〉, 1985–1988년
알루미늄, 스테인리스 스틸, 페인트, 899×1570×411cm, 미니애폴리스(사진: 셔터스톡)

을 단순화한 단계부터 봉제와 설치 방식을 고민했을 과정, 그리고 지속된 수정과 완성 단계까지 줄줄이 연상되면서 미술사의 한 시대를 장식한 예술가 부부가 존경스러우면서도 귀엽게 느껴지기까지 했다.

특히 당시 전시되었던 〈부드러운 색소폰(Soft Saxophone)〉(1992)은 마치 자신의 임무를 다하고 긴장이 풀린 채 누워 있는 것처럼 보였고 〈조용한 메트로놈(Silent Metronome)〉(2005)은, 실제 메트로놈의 근본적 요소인 소리와 움직임이 제거되었음에도, 천으로 변환된 형태와 구조를 유심히 보고 있자니 그 치명적인 귀여움에 저절로 미소가 나왔다. 익숙한 사물들을 해체적으로 변형해서 끊임없이 유쾌한 도발을 하는 작가. 의미도 있는데 재미도 있고 심지어 예쁘기까지 하다니⋯. 나는 작품 설치가 완료된 전시장에서 작품을 보고 또 보며 그 공간과 시간을 만끽했다.

이런 행복감을 느끼며 준비했지만, 사실 이 프로젝트는 나의 지난 경력 중 첫 '라떼는' 에피소드를 남긴 전시이다. 난생처음 주도적으로 맡은 도록 제작이 난관에 부딪혔던 것이다. 당시 나는 뉴욕 페이스 갤러리 및 뉴욕 소재 그래픽 디자인 회사와 함께 도록을 만들고 있었다. 디자이너와 상의하여 만든 도록 시안을 페이스 갤러리에 보내면, 그들은 작가인 올덴버그와 함께 확인하는 절차를 거치고, 나는 다시 우리 갤러리의 의견과 수정 사항 등을 더하여 디자

이너에게 요청 사항들을 보내는, (아마 이 업계 누구나 아는) 그 무한 반복 작업을 전시 오픈에 맞추어서 하고 있었다. 그런데 문제가 생겼다. 오프닝 날짜가 다가오면서 단 하루도 지체할 수 없는 상황 속에서 막판 작업이 진행되고 있었는데, 갑자기 뉴욕 측 파트너가 며칠째 연락이 되지 않았다. 가뜩이나 시차 때문에 본래도 즉각적인 소통이 어려운데, 이번엔 정말 감감무소식이었다.

허리케인 때문이었다. 2012년 10월 뉴욕을 강타한 허리케인 샌디…. 자연재해가 일에 직접적인 영향을 준 경험은 처음이어서 당황스러웠다. 이메일, 전화를 포함한 모든 뉴욕발 통신이 끊겼고 맨해튼의 도로와 저지대가 침수되고 많은 가구가 정전되는 등 뉴스를 통해 본 피해 상황은 심각했다. 며칠째 연락이 안 되다가 겨우 연결된 페이스 갤러리 직원은 간신히 연결된 것이라는 상황을 알려 왔고, 정해진 일정을 늦출 수 없었던 우리는, 만약 전시 개막일까지 도록 인쇄가 불가능하다면 소량의 가제본이라도 먼저 제작하기로 했다. 수해가 복구되며 차츰 연락이 재개되던 몇몇 날에 집중하여 밤새 수정을 거듭하는 시간을 반복하면서 결국 심장 쫄깃하게 도록이 탄생했다. 아직도 불 꺼진 전시장 옆 사무실에서 침침한 눈으로 오타를 고치며 새벽마다 마시던 1.5리터 삼다수 공병이 쌓여 있던 풍경이 떠오른다.

대망의 오프닝 날에는 올덴버그의 작품 〈블루베리파이(Blueberry Pie à la Mode, Scale B, 1998)〉를 닮은 블루베리 파이를 만들어 케이터링을 진행했다. 맛과 형태 둘 다를 잡기 위한 과정이 조금 험난했지만, 참석한 손님들의 반응이 매우 좋았던 기억이 난다. 아쉽게도 당시 여든이 넘은 작가는 건강상의 이유로 한국에 오지 못했다. 작품을 똑 닮은 케이터링과 도록을 꼭 작가님께 보여 주고 싶었는데….

그는 2022년 7월 18일에 세상을 떠났다. 1929년에 태어나 2022년까지, 현대미술 현장의 중심에서 그 역사를 두 눈으로 지켜본 그를 추모하는 글이 미술계 뉴스와 SNS를 가득 채웠다.

어떤 예술은 시각적 아름다움을 선사하고, 어떤 예술은 지적 흥미를 불러일으키며, 또 어떤 예술은 저항적 메시지를 던지거나 우리를 위로한다. 올덴버그는 그 다양한 예술적 효과를 창조적 작업을 통해 골고루 획득해 온 작가이며, 그가 미술에서 한 '첫 시도'들은 아직도 작가들과 대중들에게 지속적인 영감을 주고 있다. 그의 죽음을 진심으로 애도하며, 먼저 하늘로 간 아내와 그가 세계 여러 도시에 남긴 아름다운 작업들을 언젠가 순례해 보겠다고 다짐한다.

'오징어 게임' 같은 현실 속에서
피어난 예술

초현실주의 미술을 대표하는 작가 중 한 사람인 **르네 마그리트**(René Magritte, 1898–1967)는 벨기에 출신 화가로 브뤼셀 왕립 미술아카데미에서 수학했다. 표현은 매우 사실적이나 논리적으로는 맞지 않는 불가사의한 장면들을 화폭에 담았으며, 말과 이미지를 비틀어진 관계로 제시함으로써 그 사이의 괴리를 드러내는 작품도 다수 제작했다. 지극히 일상적인 사물과 풍경을 다루면서도 기발하고 예측 불가한 상상력이 돋보이는 그의 작품들은 오늘날의 미술은 물론 영화, 광고 등에까지 큰 영향력을 끼치고 있다.

르네 마그리트의 작품을 처음 접하게 된 건 다름 아닌 2004년 수학능력시험(이하 수능)에서였다. 무려 수능 문제에 〈피레네의 성〉(1959)이 등장한 것이다. 꼭대기에 성을 얹고 있는 거대한 돌덩이가 바다 위에 떠 있는 장면을 담은 그림이었다. 이 문제를 풀던 날이 아직도 생생히 기억나는 걸 보면, 어지간히 인상 깊었나 보다.

수능 이후 잊고 지냈던 작품을 다시 떠올리게 된 계기는 2016

3. (나)의 ⓒ을 이해하고자 한다. 그 내용으로 적절하지 않은 것은?

〈보 기〉

이 그림은 르네 마그리트의 '피레네의 성(城)'입니다. 바다 위에 바위가 하나 떠 있습니다. 기이한 느낌이 들지요? 바위 꼭대기에는 성이 보입니다.

그런데 바위가 아니라, 표면이 울퉁불퉁한 달걀 같기도 하군요. 바다 위에 떠 있는 것 같지만 떨어지고 있는 것 같기도 합니다. 이처럼 이질적이고 비일상적인 사물들의 연계는 신비로움을 불러일으키는데, 이 같은 발상은 대상을 완전하게 표현할 수 없다는 인식에서 나옵니다. 자유로운 상상이 대상의 본질을 보다 잘 이해할 수 있게 한다는 것을 알 수 있습니다.

2004년 수학능력시험 언어 영역 문제에 등장한 〈피레네의 성〉

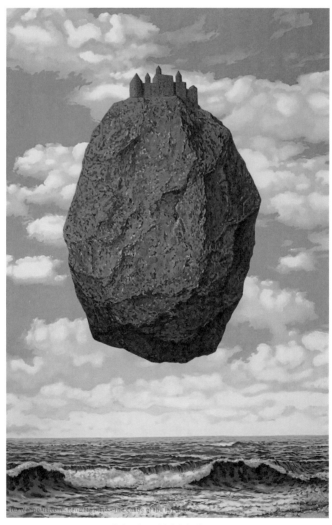

르네 마그리트, 〈피레네의 성〉, 1959년

캔버스에 유채, 200.3×130.3cm, 이스라엘 박물관 소장

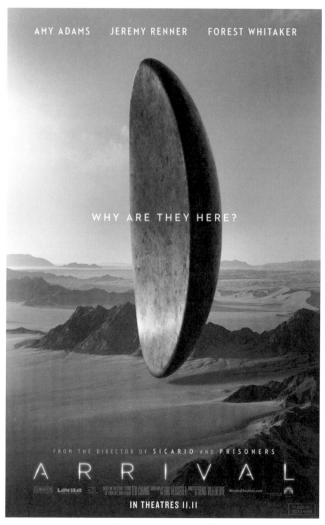

영화「Arrival」포스터(2016년 개봉)

년 (한국에서 「콘택트」라는 제목으로 개봉되었던) 영화 「Arrival」이었다. 언제부터 존재한 건지, 어디에서 온 건지 추측할 수 없는 거대한 물체가 이상하리만치 안정적으로 떠 있는 기이한 장면. 닿을 수 없을 것 같은 두 존재(인간과 외계) 사이의 소통을 다루는 내용이 마그리트의 작품 세계와 오묘하게 겹쳐지는 영화였다.

이후 다시 한번 영상에서 마그리트를 만나게 된 순간이 왔다. 바로 넷플릭스 사상 가장 흥행한 K-콘텐츠라 불리는 〈오징어 게임〉에서였다. 〈오징어 게임〉은 지옥보다 더 지옥 같은 현실을 살고 있는 이들이 회생을 위해 자발적으로 데스 게임에 참여하는 내용을 담은 드라마다. 원래 잔인한 장면이 나오는 드라마나 영화는 보지 못하는 편인데, 이상하게도 〈오징어 게임〉은 단숨에 마지막 회까지 '정주행'했다. 누가 기획했는지 궁금해지는 독특한 세트 디자인과 곳곳에 등장하는 미술사적 레퍼런스, 천진난만함과 고독함이 교차하는 묘한 분위기에 이끌렸기 때문이다(시즌2가 기대된다!).

언급했듯이 〈오징어 게임〉에는 여러 미술사적 레퍼런스가 등장한다. 그중에서도 가장 명확하게 그림 자체로 제시되는 작품이 마그리트의 〈빛의 제국(The Empire of Lights)〉(1953-1954)이다. 〈빛의 제국〉은 초현실주의와 마그리트를 이야기할 때 빼놓을 수 없는 대표작 중 하나로, 밝은 대낮과 가로등이 켜진 밤이 공존하는 기이한

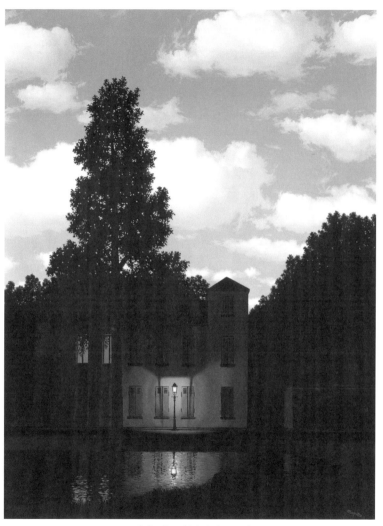

르네 마그리트, 〈빛의 제국〉, 1954년
캔버스에 유채, 131×195cm, 벨기에 왕립 미술관 소장

장면을 담고 있다.

철저히 격리된 채 감금과 감시로 살아가는 공간을 기회가 평등한 사회로 언급한다거나, 순수함으로 대변되는 어린이 게임이 피가 낭자한 살인으로 이어진다거나 하는 모순된 장면으로 가득 찬 〈오징어 게임〉의 내용은 비합리적인 방식으로 상이한 요소를 교차시키는 마그리트의 작품과 꽤 공통점이 많다. 아마도 감독은 '어둠'으로 상징되는 고통, 좌절, 죽음이 '빛'으로 대변되는 행복, 화해, 생명과 뒤섞인 세상을 마그리트의 〈빛의 제국〉으로 대신 표현하고 싶었으리라.

〈피레네의 성〉과 〈빛의 제국〉처럼 대중들에게 마그리트의 작품은 대개 신비로운 작품 정도로 각인되어 있는 경우가 많다. 마치 꿈에서나 봤을 법한 장면을 사실적으로 생생하게 그려 낸 작품이 많기 때문이다. 그러나 마그리트의 작품 세계를 관통하는 초현실주의 철학에 좀 더 깊이 접근하고 싶다면, 초현실주의가 사실은 매우 우울한 시대적 배경을 뒤로하고 나온 전복적인 예술 운동임을 알아야 한다.

초현실주의는 제1차 세계대전 이후 전쟁으로 피폐화된 사회와 인간 이성에 대한 실망, 과학기술의 발전과 합리성이 기대치 않게 가져온 처참함을 경험한 후, 기존 질서에 반하는 무의식, 꿈, 광기 등이 인간 정신을 해방할 수 있다고 주창한 운동이었다. 그래서인

지 낯설고 불편한(uncanny) 잔혹 동화의 끝을 달리는 드라마 〈오징어 게임〉이 마그리트의 작품을 등장시켰을 때 나는 참 반가웠다. 마치 '연예인들의 연예인'처럼 '예술가들에게 영감을 주는 예술가'의 대표 주자인 마그리트의 다양한 측면이 알려지면 좋겠다는 생각이 들었기 때문이다.

마그리트의 〈막간(Intermission)〉(1928)이라는 작품은 신비감을 넘어서 섬뜩한 장면을 담고 있다. 팔과 다리가 하나씩 연결된 그로테스크한 인체 파편들이 어두운 무대 위에서 배회한다. 눈, 코, 입 등의 감각기관이나 가슴 혹은 성기 등의 부위는 배제하고, 오직 팔과 다리만 연결된 존재가 살아 움직이는 듯한 기이한 형상들이 화면에 가득하다. 오직 촉각만 살아 있는 듯한 손과 발의 형상은 마그리트의 파괴와 재조합으로 인해 화폭에서 새로운 존재로 태어났다.

일반적으로 우리가 상상할 수 있는 '인어'는 사람의 상체와 물고기의 꼬리가 결합된 캐릭터다. 그런데 마그리트는 그 상상의 개념 또한 낯선 방식으로 반전시켰다. 〈집합적 발명(The Collective Invention)〉(1934)과 〈자연의 신비(The Wonders of Nature)〉(1953)에 등장하는 인어는 머리가 물고기이고, 복부 아래부터 다리와 발까지는 인간의 형상을 하고 있다. 바닷가에 표류하여 쓰러져 있는 '반전 인어'는 나에게 물음표를 보내며 질문을 던진다. '인어는 이런 방식으

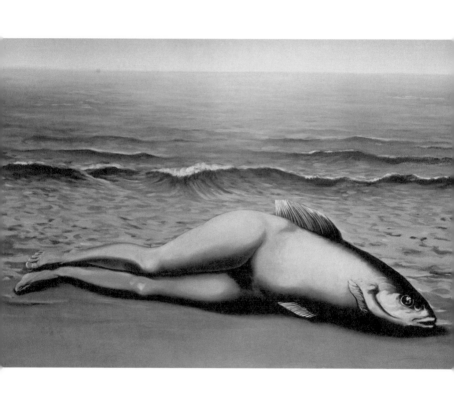

르네 마그리트, 〈집합적 발명〉, 1934년

캔버스에 유채, 73.5×97.5cm

로도 만들어질 수 있다'고.

꿈속 풍경을 거니는 듯한 그의 '순한 맛' 작품들은 또 그 나름대로 매력이 있지만, 위와 같이 의뭉스럽고 파괴적인 표현 방식을 통해 질문을 건네는 마그리트의 '매운맛' 작품들은 우리가 '상상하는 방식'조차도 고정관념에 갇혀 있다는 사실을 깨닫게 해준다. 다시 말해, 그의 작품은 단순히 '이 장면 이상하지?'에서 끝나는 것이 아니라, '지금부터 네 사고의 흐름이 어디로 가는지 내가 한번 맞춰 볼게!'까지 간다는 점에서 흥미로운 것이다.

커다란 바위가 무심하게 떠 있는 〈피레네의 성〉, 낮과 밤이 한 곳에 공존하는 〈빛의 제국〉처럼 학습된 질서에서 벗어나고 싶은 날, 새로운 아이디어를 얻고 싶은 날, 나는 마그리트의 작품을 자주 뒤적거린다. 그러다 보면 일상에서 접하던 수많은 이미지가 이미 마그리트의 철학에서 영향받은 결과물이었다는 점도 깨닫게 된다. 세월이 흐르고 경험치가 더 쌓였을 때 그의 작품을 다시 보면 또 어떤 질문을 내게 건넬지 기대된다.

3

새로운 순간을 선사하는

도시인의 고독인가,
거리두기 인증샷인가

에드워드 호퍼(Edward Hopper, 1882-1967)는 뉴욕에서 태어나 일러스트레이터가 되기 위해 뉴욕예술학교에 가서 그림을 배웠다. 처음에는 광고미술과 삽화용 에칭 판화 제작 등의 작업을 주로 했으나, 1920년대 중반부터 회화 작품을 그리기 시작했다. 주변에서 볼 수 있는 도시의 일상적인 광경을 그렸으며, 차분하고 고요한 분위기와 호퍼 특유의 인물 표현으로 인해 현대 도시인의 고독함과 소외감을 표현하는 대표적인 그림으로 오늘날까지 사랑받고 있다. 산업화와 제1차 세계대전, 경제대공황을 겪은 미국의 모습을 잘 담아낸 작가로 회자되며, 미국 리얼리즘 화가로 불리기도 한다.

지난 몇 년간 전 세계를 뒤덮었던 코로나바이러스는 수많은 감염자와 사망자를 낳았다. 한국 시점으로는 2020년 3월부터 3년이 넘는 동안 마스크는 마치 우리의 피부처럼 존재하게 되었고, 거리를 두고 앉은 사람들과 체온을 재는 모습은 일상 풍경이 되었었다. 처음 마스크를 썼을 때의 답답하고 숨 막히는 느낌은 사라진 지 오

래고, 오히려 마스크를 안 쓰면 아이가 "엄마! 마스크!" 하고 먼저 외치는 게 당연한 일상들이었다. 자가 격리가 꼬리에 꼬리를 물고 이어지던 암흑의 3년. 출입국 시 PCR 결과 제출 의무는 사라졌고 자취를 감췄던 항공 노선들도 되살아났지만, 대화 자체가 금지되었던 아이들의 조용한 점심시간, 사소한 것마저 휴대폰으로 구매하는 습관, 누군가 기침하면 슬쩍 내 마스크 콧대를 누르던 무의식적인 행동은 한동안 쉽게 변하지 않을 것 같다.

그런 코로나19 기간에 가장 많이 떠오른 그림이 미국을 대표하는 회화 작가 중 하나인 에드워드 호퍼의 작품들이다. 호퍼는 20세기 전반 현대화된 미국의 도시 풍경과 고독한 인간의 모습을 그린 작가다. 그는 주로 텅 빈 도시의 거리, 고요한 주유소, 숟가락 소리만 들릴 것 같은 심야 식당, 방에서 홀로 먼 곳을 응시하는 사람 등을 화면에 담았다. 그림에 대한 사전 정보가 없는 이들이 보더라도 그림 속 감정과 상태가 직관적으로 전해지는 작품이기에 대중적으로도 인기가 많다(한국에서는 신세계 쓱SSG 광고에 차용되면서 많이 알려졌다).

해외 언론에서도 그의 그림을 코로나19로 인한 갑갑하고 외로운 격리 생활에 비유하는 장면으로 언급하곤 했으며, 국내에서는 중앙선데이에 실린 문소영 기자의 칼럼에서 흥미롭게 다루어진 바 있다. 그의 글 중에서 "강제 격리와 봉쇄로 쓰디쓴 고립과 침체를

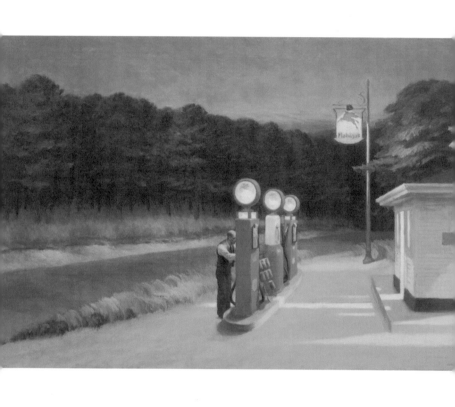

에드워드 호퍼, 〈가스충전소〉, 1940년
캔버스에 유채, 66.7×102cm, 뉴욕현대미술관 소장

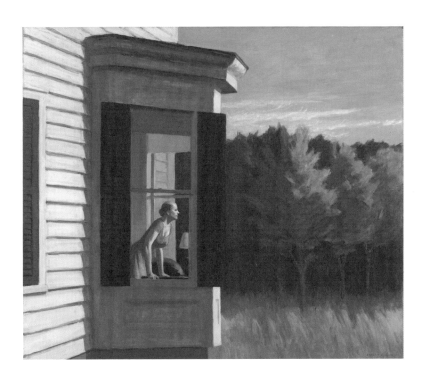

에드워드 호퍼, 〈코드 곶의 아침〉, 1950년
캔버스에 유채, 102×87cm, 스미스소니언 미국 미술관 소장

느낀 도시인들"이 "낯선 이들과의 소통의 가능성을 살짝 품은, 그러나 스스로 거리를 두는, 감미롭고 쓸쓸한 대도시의 고독감"을 그리워했다는 표현에 매우 공감했다. 그렇다. 호퍼의 화면 속 사람들을 보면 어딘가 감미로운 고독을 마주한 상태인 데 반해, 팬데믹 초기의 우리가 마주한 것은 강제적인 고립이었다. '고독'과 '고립'은 엄연히 다른 단어이지만, 정적이 흐르는 곳에 나 홀로 존재하는 느낌을 주는 호퍼의 그림이 코로나의 증인들에게서 격한 공감을 불러일으킨 것은 분명한 사실이다. 건물과 창문을 크게 표현하는 호퍼 특유의 구도, 빛과 그림자의 명징한 표현, 그리고 곧 어떤 일이 벌어질 것같이 긴장되는 느낌은 예측할 수 없는 일(바이러스의 공격과 방역수칙 변경으로 인한 일상생활의 변화)에 대한 두려움을 안은 채 한정된 공간에 갇혀 지내던 '팬데믹 피플'의 마음을 충분히 움직일 만했다.

우스갯소리로 전 세계적 재택근무 시대를 예견한 호퍼의 작품이라고 이야기하곤 하는 〈작은 도시의 사무실(Office in a Small City)〉(1953)은 특히 직장인으로서 공감되는 그림이다. 사무실 분위기가 화기애애할 때는 북적북적한 사무실이 반갑지만 코로나바이러스가 창궐하던 시기, 혹은 바이러스보다 사람이 더 무서운 분위기가 사무실에 감돌 때면 나는 호퍼의 〈작은 도시의 사무실〉처럼 큰 창문이 있는 곳에서 혼자 일하는 장면을 상상하곤 했다. 이 그림에는 큰 창문이 두 개 있다. 환기에는 문제가 없어 보인다. 건너편

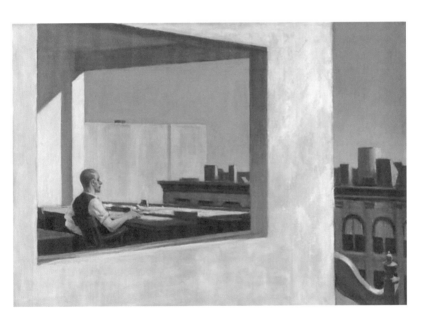

에드워드 호퍼, 〈작은 도시의 사무실〉, 1953년
캔버스에 유채, 71.1×101.6cm, 뉴욕 메트로폴리탄 미술관 소장

건물의 옥상 쪽이 보이는 걸 보니 남자가 앉아 있는 곳도 고층일 것으로 짐작된다. 참으로 쾌적한 근무 환경이지만 인물은 그다지 일에 집중한 것 같진 않다. 마치 재택근무 인증샷을 찍기 위해 어색하게 앉아 있는 것 같기도 하고, 멍하니 있는 그를 내가 몰래 지켜보고 있는 것 같기도 하다.

사실 팬데믹 이전에 이 작품을 볼 때는 거리두기, 환기, 재택근무 따위의 키워드는 생각지도 못했다. 이는 다른 호퍼의 작품 맥락과 동일하게 현대화된 미국 도심에서 조금 벗어나 작은 도시에서 혼자 일하는 고독한 사람 정도로 읽혔다. 호퍼의 아내 조세핀이 이 그림을 "콘크리트 벽 속의 남자(the man in concrete wall)"라 언급했을 정도로, 이 장면의 주인공은 사람이 아니라 화면의 정중앙을 가로지르는 거대한 콘크리트 벽이라고도 할 수 있다.

팬데믹 이전에는 이 그림에서 거대한 콘크리트와 그에 둘러싸인 갑갑하고 획일화된 삶이 보였다면, 지금은 막힌 곳보다 뚫린 곳이 보인다. 즉, 크나큰 창문에 시선이 집중되면서 '아무도 없는 곳에서 홀로' 일하는 상황이 더 눈에 들어온다는 점이 재미있다.

코로나19가 처음 등장한 시기로부터 꽤 긴 시간이 흐른 지금, 마스크 착용 의무는 사라졌다. 하지만 또 다른 바이러스의 두려움 때문에 모든 이가 편한 마음으로 마스크를 벗을 것 같지는 않다. 호

퍼의 그림이 20세기 미국 사회에 도래한 도시인의 고독보다는, 사회적 거리두기 인증샷에 오히려 가까워 보이는 현상이 조금은 더 지속될 것 같다는 얘기다. 다음 세기를 사는 사람에게는 호퍼의 그림이 또 어떻게 보일지, 그리고 코로나 시대의 처참한 기록들은 그들에게 어떻게 보일지 궁금해진다.

건초더미에서 본
순간과 영원

프랑스 인상주의를 대표하는 화가 **클로드 모네**(Claude Monet, 1840-1926)는 수많은 명화를 남겼다. 특히 1872년에 제작된 〈인상, 일출〉은 '인상주의'라는 용어를 탄생시킨 작품이다. 시시각각 변하는 빛에 따라 달라지는 색채를 눈으로 직접 보고 표현하기 위해 사시사철 많은 날을 야외에서 작업했으며, 그 때문에 노년에 시력이 많이 악화되었다. 1880년대 이후부터는 한 가지 주제를 여러 작품으로 그리는 연작을 많이 제작했는데, 마치 실험을 하듯이 동일한 사물이 빛에 따라 어떻게 달라지는지 구체적으로 보여 줄 수 있는 작품들을 남겼다.

미술 애호가가 아니더라도, 좋아하는 미술 작품이 있느냐는 질문에 누구나 한 번쯤 떠올릴 만한 작품들이 있다. 바로 반 고흐의 해바라기, 클로드 모네의 수련과 같은 인상주의 작품들이다. 요즘은 미술에 관한 관심이 커져 사람들이 다양한 현대 미술가들에게 두루 관심을 두는 추세지만, 한때는 인상주의 작품을 대여해 오는 블록버스터 전시가 국내에서 가장 인기 있는 전시였다. 그럴 때면

미술관 앞에는 입장을 기다리는 긴 대기 인파가 똬리를 틀곤 했다.

인상주의는 시시각각 변하는 빛과 그 빛에 의해 달라지는 순간을 눈으로 보고 표현하는 것을 중시한 미술 경향으로서, 미술 역사 속에서도 다방면으로 혁신적인 사조라 할 수 있다. '대중적 인기'라는 척도에서는 아마 미술 경향 중 가장 높은 위치를 차지한다고 해도 과언이 아닐 것이다. 나 또한 고등학교 1학년 때 파리에서 처음 인상주의 작품들을 보고 미술에 관심을 갖게 되었으니 말이다. 미술사를 본격적으로 공부하고 싶다고 생각했던 대학생 시절, 친구에게 처음으로 선물 받았던 도록도 타셴(Taschen) 출판사에서 나온 『클로드 모네(Claude Monet)』였다.

모네의 작품 중 많이 알려진 작품들은 대부분 같은 소재를 여러 작품으로 그린 '시리즈(연작)'를 이루고 있다. 그중에서 가장 많이 알려진 연작은 단연코 〈수련(Water Lilies)〉일 것이다. 수련 연작은 1909년 뒤랑 뤼엘 갤러리에서 무려 48점이 함께 전시된 적도 있을 만큼, 모네가 생전에 가장 많이 그린 소재 중 하나라 할 수 있다. 쓱쓱 빠르게 스치듯 지나간 붓끝에서 피어난 연꽃들이 물 위를 떠도는 〈수련〉은 (특히 실물로 보면) 그 아름다움을 형용하기 어렵다.

그러나 내가 수련보다 더 사랑하는 모네의 연작은 바로, 〈건초

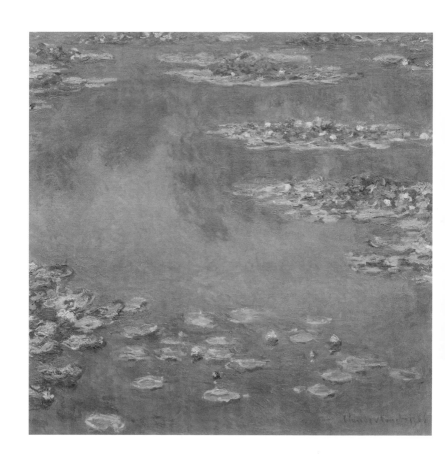

클로드 모네, 〈수련〉, 1906년

캔버스에 유채, 89.9×94.1cm, 시카고 미술관 소장

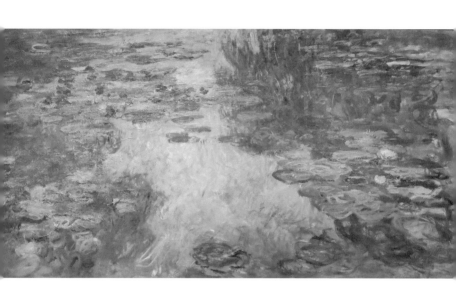

클로드 모네, 〈수련〉, 1917–1919년
캔버스에 유채, 101×200cm, 하와이 호놀룰루 미술관 소장

더미〉 시리즈이다. 모네는 들판에 놓여 있는 건초더미를 관찰하고 직접 보고 그리기를 즐겨 했다. 지금은 세계 각지의 미술관과 컬렉터들이 각자 한두 점씩 소유하고 있어 한꺼번에 모아 보기 힘들지만, 1891년 전시에서 15점의 건초더미가 함께 전시된 적도 있다고 한다. '건초더미'는 말 그대로 곡식을 추수하고 남은 건초들을 들판에 한데 묶어 모아 둔 것이다. 모네를 포함한 인상주의자들은 문학적 서사가 작품의 중심이 되는 것을 거부했고, 전통적인 묘사 방식에서 벗어나고자 했다. 본격적인 산업사회의 도래와 사진 기술의 발전으로 인해 그들은 미술이 진정으로 할 수 있는 일은 우리의 '눈'에 보이는 '빛'과 '일상의 순간'을 담는 것이라고 생각했다. 다시 말해, 그들에게는 빛과 색채의 광학적 만남에 대한 궁금증이 영웅적 이야기를 그리는 것보다 중요했다. 그러한 인상주의자로서의 모네가 건초더미를 그린 것은 그들이 추구하는 것이 무엇인지를 보여 주기에 매우 적합했다고 할 수 있다.

　우선 건초더미는 원뿔과 원기둥으로 환원될 수 있는 간결한 형태를 가지고 있어 빛과 색의 변화를 예리하게 관찰하는 데 최적이다. 또한 건초가 있는 공간이라면 아마도 틀림없이 도시의 건물이 없는 넓은 들판일 테고, 그렇다면 '빛' 자체가 온전한 주인공이 되기 좋다. 모네는 건초더미를 그릴 때 작품 제목에 당시의 날씨나 시간대 등이 나타나도록 힌트를 넣어 두곤 했다. 이를테면 〈건초더

미, 눈의 효과〉, 〈건초더미, 여름이 끝날 무렵, 아침〉처럼 말이다. 그는 건초더미 앞에서 이젤을 놓고 그림을 그리다가, 시간이 지나 색이 변하면 새 화면에 또다시 빠르게 그림을 그렸다고 한다. 따라서 이 연작을 하나씩 넘겨 보다 보면, 그가 눈에 보이는 순간을 얼마나 생생하게 담아내고자 했는지 확인할 수 있다. 특히, 한 작품홀로 있을 때보다 여러 점이 함께 있을 때 더욱 그 노력이 두드러진다. 카메라가 담지 못하는, 우리의 망막과 가시광선이 만나서 만들어 내는 그 순간만의 형상을 표현할 때 (육체적으로는 고통스러웠을지 모르나) 분명 어떤 희열을 느꼈으리라 짐작할 수 있다.

〈건초더미〉 연작은 모네의 첫 연작으로 추정된다. 이는 이후 〈루앙 성당〉, 〈수련〉, 〈포플러 나무〉 등의 시리즈 작품이 추가로 등장할 수 있게 만든 '연작의 시발점'이 되었다. 조용하고 너른 들판에서 홀로 필사적인 그의 모습을 상상해 본다. 건초가 있는 계절은 가을부터 겨울이었을 확률이 높고, 따라서 대부분 따뜻하지 않은 날씨였을 것이다. 아침 해가 뜰 때나 석양이 질 때나, 그 찰나를 담기 위해 동분서주해 준 한 예술가 덕분에 이제껏 이런 눈 호강을 하고 있다고 생각하면, 건초더미 시리즈에서 경건함마저 느껴진다.

말하지 않고 그 자리에 묵묵히 서 있어 주는 듯한 건초더미들.

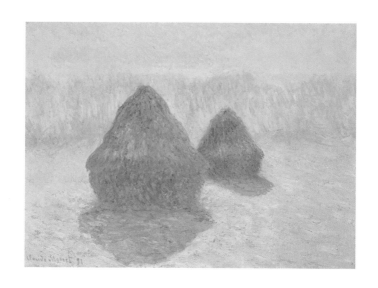

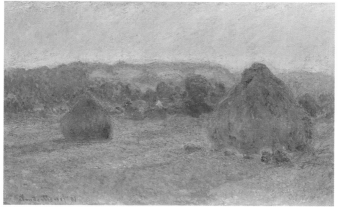

상_클로드 모네, 〈건초더미, 눈과 태양 효과〉, 1891년

캔버스에 유채, 65×92cm, 뉴욕 메트로폴리탄 미술관 소장

하_클로드 모네, 〈건초더미, 여름이 끝날 무렵〉, 1891년

캔버스에 유채, 60×100cm, 시카고 미술관 소장

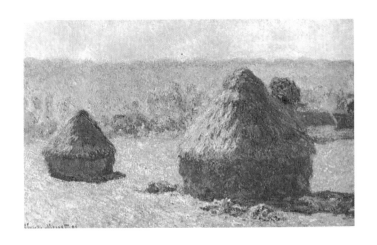

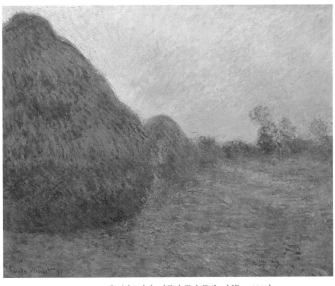

상_클로드 모네, 〈건초더미, 여름이 끝날 무렵, 아침〉, 1891년
캔버스에 유채, 60×100cm, 오르세 미술관 소장

하_클로드 모네, 〈건초더미〉, 1890년
캔버스에 유채, 73×92.5cm, 포츠담 바르베리니 박물관 소장

시간대를 유추하게 하는 그림자의 모양과 색채의 변화. 이들은 다시는 오지 않을 사라진 '찰나'를 이야기하는 것 같기도 하고, 주변이 시시각각으로 변해도 자리를 지키고 있는 존재의 '영원'을 이야기하는 것 같기도 하다.

이런 생각을 하다 보면 '인상주의 전시가 항상 문전성시였던 것은 어쩌면 당연했겠구나' 하는 결론에 다다른다. 그렇다. 인상주의를 통해 수확하고 남은 건초더미가 비로소 회화 한복판에 주인공으로 등장할 수 있었고, 심지어 우리는 그것으로 순간과 영원의 이야기까지 생각할 수 있게 되었다. 비록 신화나 위인이 아니더라도 지푸라기가 이야기의 주인공이 될 수 있다는 점. 그것이 망막에 맺히는 시각적 아름다움보다 인상주의의 인기에 더 큰 역할을 했을지도 모르겠다.

그림에서
바람이 불어와

한국에서 동양화를 공부한 뒤 영국으로 건너가 왕립예술학교에서 회화를 전공한 **김미영**(1984-)은, 동양화의 기법과 서양화의 재료가 접목된 그만의 독특한 회화 세계를 구축해 왔다. 아름다운 색채와 자유로운 붓 터치의 움직임을 따라가면서 느끼는 시각적 즐거움뿐만 아니라, 자연에서 들려오는 소리나 촉감, 심지어는 맛까지도 상상하게 하는 감각적인 화면으로 대중의 사랑을 받고 있다.

하얀 도화지 앞에서 막막함을 느껴본 적이 있는가?

고등학생 때 미술을 좋아해 미대 입시를 2년 정도 준비했다. 결과적으로 미대가 아닌 인문대에 진학하게 되었지만 지금 생각해 보건대, 나는 워드에서 새 문서를 여는 것보다 흰 도화지 앞에 서는 게 더 긴장되었던 것 같다. '잘 그리고 싶다'는 마음이 가득했던 것과 별개로, 스스로 생각하기에 다른 미대 입시생들보다 미적 감각

과 상상력이 떨어지는 것 같았기 때문이다. 구도를 구상하고, 어디에 어떤 색을 써야 하는지를 비롯한 크고 작은 결정을 수없이 해나가면서 동시에 미적 감각까지 곁들여야 하니…. 타고난 재능이 화려하지 않은 사람에게 탁월한 그림을 완성하라는 과제는 여간 어려운 게 아니었다.

그런 두려움을 느껴 보았기 때문일까? 나는 많은 예술가 중에서도 한정된 평면 안에서 새로운 세계를 만들어 내는 '화가'들을 특히 부러워한다(?). 붓으로, 손으로, 때로는 나이프나 다른 도구들을 사용해 자기만의 방식으로 화면 속에 무한한 세계를 구축해 나가는 그들에겐 분명히 특별한 재능이 있다고 확신하기 때문이다.

김미영은 대담한 색채 사용으로 눈을 사로잡는 화가다. 시각적 쾌감뿐만 아니라 다양한 심상과 기억을 떠올리게 하여 화면 앞에 오래 붙잡아 둔다는 점에서 그의 그림은 항상 특별하게 다가온다. 나는 그의 작품 활동에 애정을 갖고 첫 개인전부터 작품을 눈여겨보아 왔다. 그리고 2015년 동료 큐레이터와 함께 갔던 런던에서 김미영 작가의 작업실을 방문했을 때, 나는 김미영이 자기만의 작품 세계로 가는 '통로'를 찾았다는 것을 느꼈다.

그는 기차의 창문으로 스쳐 간 풍경, 음식의 맛과 질감, 아침 산

책길에서의 산들바람처럼 일상에서 한 번쯤 지나쳤던 순간을 감각적으로 담아낸다. 김미영의 회화에는 자유로운 붓 터치와 색의 흐름을 따라가게 함으로써 보는 이의 기억과 감각을 생생하게 소환하는 독특한 힘이 있다. 붓의 움직임이 남긴 흔적과 강렬한 색의 유화 물감이 뒤섞이며 만들어 낸 마티에르(matière)가 화면 전체를 빈틈없이 채우고 있는 그녀의 작품은, 마치 눈으로 표면을 만져 가는 듯한 '촉각적인(haptic) 시각'을 끌어낸다.

특히 화면의 물감이 채 마르기 전에 새로운 물감을 덧입히는 웻온웻 페인팅(wet-on-wet painting) 기법을 도입한 〈화가의 농장(The Painter's Farm)〉(2017), 〈오렌지 브리즈(Orange Breeze)〉(2017), 〈썸머 힐 (Summer Hill)〉(2019), 〈모래의 맛(Taste of Sand)〉(2020) 등은 직전에 그려진 형상들을 부분적으로 덮거나, 드러내거나, 긁어낸 행위가 강하게 느껴지도록 만든 회화다. 물감이 완전히 마르기 전에 다음 붓질을 바로 진행하기 때문에 직관적인 판단과 우연적 효과들이 작품의 중요한 요소가 된다. 작가가 영국에서 수학하기 이전 전공했던 동양화가 이러한 기법을 좀 더 능숙하게 변주할 수 있도록 만든 기반이 되었을 것으로 생각된다. 동양화에서의 빠르고 결단력 있는 붓질과 농담 조절, 색이 번져 나가는 효과 등은 유화의 웻온웻 기법과 무관하지 않기 때문이다.

김미영은 예기치 못한 효과들을 포용하며 이전의 물감이 마르

김미영, 〈화가의 농장〉, 2017년
캔버스에 유채, 97×130cm (사진: 작가 제공)

김미영, 〈오렌지 브리즈〉, 2017년
캔버스에 유채, 65×53cm (사진: 작가 제공)

김미영, 〈썸머 힐〉, 2019년
캔버스에 유채, 190×170cm (사진: 작가 제공)

김미영, 〈모래의 맛〉(부분), 2020년
캔버스에 유채, 72×91cm (사진: 작가 제공)

지 않은 상태에서 긋고, 펴고, 덮고, 흘러내리게 한다. 그렇게 캔버스 전체를 채우는 과정을 통해 특유의 추상성을 더해 나간다. 그의 작품들은 소리나 촉감, 맛과 향기까지도 연상하게 만드는데, 시각적 자극을 통해 다른 종류의 감각을 불러일으키는 이러한 특징은 색채와 음악의 상관관계를 강조했던 20세기 초 오르피즘(Orphism) 작가들의 추상화를 떠올리게 하기도 한다.

그가 이전에 그린 회화가 화려한 꽃다발 같았다면, 2022년부터 선보이고 있는 작품들은 마치 바람이 지나갈 틈새를 드러내며 늘어져 있는 버드나무 가지를 떠올리게 한다. 특히 〈새벽 산책(Dawn Walk)〉(2022)과 〈투명한(Transparent)〉(2022)에서는 묽은 물감이 흘러내려 간 흔적들이 이전에 칠해진 부분을 쓸어내리면서 자연스럽게 번져 있음을 발견할 수 있는데, 이는 작가가 동양화에 쓰이는 붓과 번짐 기법 등을 서양화의 안료와 캔버스에 접목하여 실험한 결과이다.

〈블로우(Blow)〉(2022)와 〈한낮(Midday)〉(2022)은 특히 젯소(gesso)를 바르지 않아 흡수율이 높은 리넨 천을 그대로 사용한 작품이다. 천에 스며든 모든 붓 터치의 형상이 남아 겹쳐진 것이 눈으로 확인된다. 이들은 화선지나 비단에 그린 그림처럼, 한 획 한 획 실수를 용납하지 않는 화면과 마주한 작가의 신중한 작업 과정을 상상하게 한다. 천 자체가 지닌 결이 고스란히 드러나면서도 물감이 화면에

김미영, 〈새벽 산책〉, 2022년
리넨에 유채, 53×45.5cm (사진: 작가 제공)

김미영, 〈한낮〉, 2022년
리넨에 유채, 80.3×65.1cm (사진: 작가 제공)

흡수되는 느낌이 강조되어 있어, 이전의 흔적들을 눈으로 따라가게 하려는 작가의 의도가 잘 드러난다.

작가는 자신의 회화를 종종 유리창에 비유하곤 한다. 스테인드글라스를 통과하며 내려오는 색색의 아름다운 빛줄기를 보며 그 너머의 세상을 상상하듯, 다양한 컬러와 리드미컬한 제스처가 뒤섞여 한 폭의 장관을 만들어 내는 김미영의 화면은 누군가에겐 바람 부는 들판이고, 누군가에겐 눈보라 치는 마음이다. 그래서인지 나는 작가 김미영이 만든 창문을 들여다볼 때마다 기억의 풍경과 마주한다. 어릴 적 집으로 돌아오는 길에 맡았던 아카시아 향기, 크로아티아의 작은 섬에서 바람을 가르며 자전거 타던 스무 살의 어느 순간, 황금색 가을 들판 앞에서 아이와 물 뿌리며 놀던 날의 기억 등이 떠올랐다 사라지기를 반복한다. 너무 많은 힌트를 제공하지 않는 김미영의 추상화가 나를 오랜 시간 붙잡아 둔 이유다.

궁극의 셀카 존이 된
반짝이는 콩

인도 출생의 **아니쉬 카푸어**(Anish Kapoor, 1954-)는 영국을 기반으로 활동하고 있는 현대조각 및 설치 작가다. 주변 환경을 반사하는 거대한 거울 조각, 혹은 땅에 깊은 구멍이 난 것과 같이 연출된 장소 특정적인 설치 작업 등 명상적이면서도 전복적인 추상 조각으로 잘 알려져 있다. 묘사나 표현을 최소한으로 하고 사물의 본질과 초월성을 강조하는 그의 작품은 미니멀리즘적이면서도 종교적인 특징을 띠면서 미술계와 대중에게 모두 큰 주목을 받아 왔다. 그는 1990년 베니스비엔날레 영국관 초대 작가였으며, 1991년에는 영국 미술계에서 권위 있는 미술상인 터너상을 받기도 했다.

'미술 작품과 셀피(Selfie: 셀프 카메라)'에 대한 연구서가 나올 정도로, 전시장에서 셀피를 찍는 문화는 이미 익숙한 현상이 되었다. 나 또한 일상에서 셀피를 좋아하는 사람으로서 '뮤지엄 셀피'에 관한 심리를 곰곰이 생각해 보았는데, 크게 두 가지 종류의 욕구가 있는 것 같다. 첫 번째는 특정 작품을 너무 사랑한 나머지, 작품과 내가 함께 있었던 시간을 사진으로 '기록'하고 싶어서 남기는 거다.

이 경우는 주로 그 작품이 사진의 배경에 들어가도록 하고 그 작품과 함께 있는 자신을 찍는 셀카다. 두 번째는 작품 표면이 스테인리스나 거울 등으로 되어 있어 작품에 관람객 모습이 반영되는 경우다. 거울만 보면 휴대폰을 꺼내는 '거울 셀카족' 심리에 더하여, 무려 '작품 안에 존재'하는 내 모습을 담을 수 있다는 데서 의미를 찾을 수 있다.

그런데, 전자로 언급한 셀카는 전시장에서 많은 파손 사고를 일으키기도 한다. 전시를 오픈해 놓은 큐레이터들을 잠 못 이루게 하는 이슈 중 하나가 이 유형의 셀피다. 나도 예외는 아니었다. 서울시립미술관 재직 시절 한 관람객이 배경에 작품이 나오는 셀카를 찍기 위해 카메라를 들고 뒷걸음질 치다가 작품에 부딪혀 설치 작품 일부가 파손된 적이 있었다. 작가와 상의하고, 보험사를 부르고, 수복 과정을 진행하면서 일 자체는 다행스럽게 마무리되었다. 하지만, 수복된 작품에는 어찌 되었든 상처가 남았고, 작가는 당황스러웠으며, 큐레이터인 나도 몇 주간 머리를 싸맸던 아찔한 경험이었다. 그 이후로는 전시만 열면 그 전시가 끝나는 날까지 잠이 잘 오지 않았다.

반대로 후자의 경우, 작가가 의도해서 작품의 재질을 선택하고 만든 것이기에 비치는 자신을 찍는 행위 자체가 대부분 문제 되지 않는다. 앞을 보고 찍기 때문에 뒷걸음질 칠 일도 없다! 특히 작품

이 공공조각인 경우 작품을 만질 수 있을 만큼 가까이 다가갈 수도 있어 셀피 욕구가 없는 이들까지도 휴대폰을 꺼내게 만드는 것이다. 이 경우의 끝판왕은 바로 시카고에 있다.

시카고를 방문한 수많은 관광객이 끊임없이 사진을 찍고 손으로 만지며 한동안 떠날 줄을 모르는 공공조각 〈클라우드 게이트(Cloud Gate)〉(2006). 이 작품은 특유의 형태 때문에 '콩(The bean)'으로 불린다. 세상에서 제일 큰 콩. 작가는 조각의 제목을 구름 모양의 문이라고 붙였지만, 작가 본인도 가끔 '콩'으로 부른다고 한다.

2006년 5월 완공 이후 어느덧 '궁극의 셀카 존'으로 자리 잡은 이 콩은 인도계 영국 작가인 아니쉬 카푸어의 작품으로, 시카고 밀레니엄 공원 AT&T 광장에 설치되었다. 높이 12.8미터 너비 20미터의 규모에 무게는 110톤에 달하고 168개의 철판으로 만들어져 있으며 제작 기간만 2년이 넘는다. 더욱이 이 작품은 거대하기만 한 것이 아니다. 굴곡진 표면 전체가 거울처럼 주변 도시 풍경을 비추고 있어서 광장에 생기를 불어넣고 사람들을 자석처럼 끌어당긴다. 이 때문에 성공적인 공공조각 사례로 자주 이야기되곤 한다.

카푸어는 시카고 도심의 스카이라인(skyline)이 작품의 일부가 되도록 만들고 싶었다고 말한다. 즉, 움직이는 구름, 석양, 비와 눈은 물론 주변 고층 건물이 이루는 장면을 〈클라우드 게이트〉의 한 부

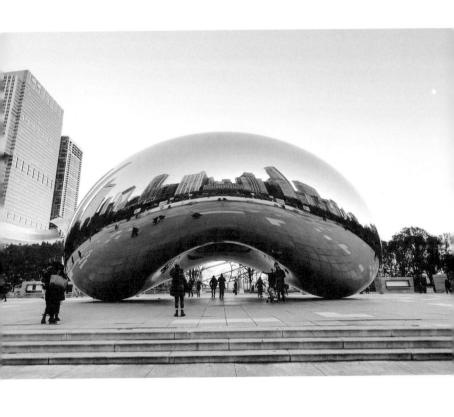

아니쉬 카푸어, 〈클라우드 게이트〉, 2004~2006년
스테인리스 스틸, 12.8×20×13m (사진: 이세영)

분으로 포함시키고 싶었던 것이다. 이러한 의도는 주변을 반사함으로써 도리어 포용하는 거울의 방식을 생각하게 했을 것이다. 시카고의 빌딩 숲이 지닌 '수직'적이고 '직선'적인 요소들은 '수평'으로 놓인 '굴곡'진 작품의 표면과 맞닿으면서 전혀 새로운 세상을 선사한다. 평소에 지나쳤던 익숙한 거리가 작품과 만나 신비로운 형상으로 눈앞에 나타나는 것이다. 게다가 그 안을 지나는 내 모습까지 보여 주니, 과연 궁극의 셀카존이 아니 될 수 없다.

또 하나 흥미로운 부분이 있다. 초고층 빌딩 숲에서 살아가는 사람들의 일상적인 시선은 대개 건물의 1~2층 정도에 머물게 마련이다. 그러나 〈클라우드 게이트〉는 볼록거울과 같은 표면으로 이루어져 있어 눈으로 한 번에 담을 수 없는, 땅부터 하늘까지의 거대한 장면을 축소된 형태로 반영한다. 이 덕분에 작품을 보는 이들은 거대한 도시 풍경이 실시간으로 '상영'되는 것에 감탄하며 그 순간 자체에 몰입하게 된다.

구글에서 'cloud gate'라고 검색해 보면, 작품 전체를 담은 사진들만큼이나 작품에 비친 자기 자신을 찍은 사진들이 넘쳐 난다. 처음에는 '작품'을 보려고 다가가지만, 결국 '나'를 보게 된다. 그렇게 나를 확인한 후에는 작품의 전체적인 형상이나 실제 내부에 대한 궁금증은 잊고 만다. 시시각각 투영되는 나와 풍경에 집중하면

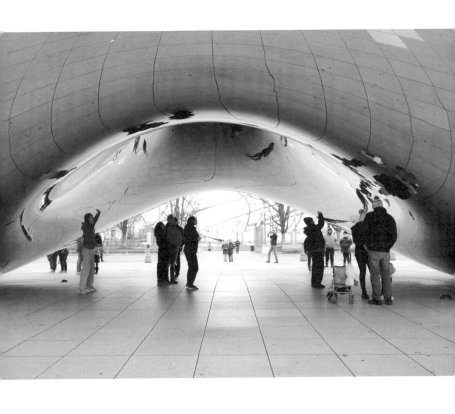

〈클라우드 게이트〉에 자기 모습을 비춰 보는 사람들

(사진: 이세영)

서 몸을 이리저리 움직여 보게 되는데, 이는 작품이 먼저 나를 움직이게 만든다는 점에서 소통형·참여형 공공조각으로까지 해석될 수 있게 만든다.

여기까지 언뜻 들으면 〈클라우드 게이트〉는 주변 요소와 적극적으로 소통하고 있는 것 같다. 하지만 물리적으로 생각해 보면 이 작품은 사람의 시선을 가로막고 있는 거대한 철판 덩어리다. 상상이 잘 안 된다면, 작품 전체가 검은 철판으로 만들어져 있다고 생각해 보자. 이 작품은 거대한 부피와 질량으로 실로 큰 공간을 차지하고 있지만, 관람자의 시선과 집중을 표면 밖으로 밀어내면서 이것이 광장을 채우는 육중한 물체라는 인식을 하지 못하도록 유도한다. 이 점 또한 매우 흥미롭다.

작품 중앙에는 마치 배꼽처럼 움푹 들어간 공간이 있다. 이곳에 들어선 관람자는 자신을 덮고 있는 작품의 물리적 크기를 인식함과 동시에 왜곡된 여러 개의 상으로 맺히는 자신의 모습을 보게 되며 위압감과 안정감, 신비감을 동시에 느끼게 된다. 작품이 물리적으로 '차지하고 있는 공간'과 작품 표면 위에 '반영되고 있는 공간'이 공존하는 시간을 몸으로 경험하게 되는 것이다.

〈클라우드 게이트〉는 수직과 수평, 직선과 곡선, 표면과 내부, 주체와 객체, 소통과 단절, 하늘과 땅, 흘러가는 시간과 정지된 순

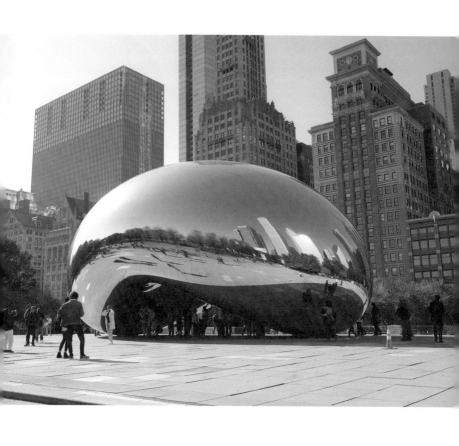

도심 한복판에 있는 〈클라우드 게이트〉

(사진: 이세영)

간 등 상반된 요소들이 끊임없이 교차하는 장을 선사하며 지나는 이들을 끌어당긴다. 낮과 밤, 계절에 따라 무한히 변화하는 모습을 보여 주는 '구름 대문'이, 실은 몇백 년이 지나도 홀로 변하지 않을 육중한 스테인리스 스틸이라는 점은 또 다른 재미있는 아이러니이다. 대중에게 소위 어렵다고 소문난 '추상' '조각'이 가장 사랑받는 셀카 존이 되었다는 사실이 물론 가장 모순적이긴 하지만 말이다.

〈헤어질 결심〉을
볼 결심

19세기 독일 낭만주의를 대표하는 작가 **카스파 다비드 프리드리히**(Caspar David Friedrich, 1774–1840)는 특히 자연과 인간에 다양한 상징을 입힌 우의적 풍경화를 그린 것으로 유명하다. 독일 그라이프스발트 출생으로 코펜하겐에서 수학했고 드레스덴에서 활동했다. 물질주의적 사회에 대한 환멸로 인해 영적이고 종교적인 것에 대한 재평가가 일어난 19세기에 살았다. 그는 겨울, 달빛, 산, 바다 등의 자연 풍경을 서정적이면서도 세밀하게 묘사했으며 거대한 자연 앞에 선 유한한 인간의 존재를 대비시킨 특유의 회화를 만들어 냈다.

나는 영화를 스스로 찾아보는 사람은 아니다. 영화에 대한 지식도 많지 않다. 취향을 신뢰하는 지인들이 추천해 주면 적어 두고 챙겨 보는 정도의 수준인데, 내 주변에는 박찬욱 감독의 팬이 많다. 그래서인지 그의 영화를 주변에서 많이 추천해 주곤 한다. 박찬욱 감독의 영화 중에서도 나는 비교적 대중들이 많이 본 〈올드보이〉, 〈친절한 금자씨〉, 〈아가씨〉 정도를 보았다.

그러나 유일하게 〈헤어질 결심〉은 나 스스로 볼 '결심'을 하게 되었는데, 우연히 보게 된 인상적인 영화 포스터 때문이었다. 그 포스터는 과연 미술 과몰입러인 나를 자극하기 충분했다. 포스터 속에는 양복을 갖춰 입은 한 남자(박해일)가 파도치는 곳에서 멀리 무언가를 응시하며 홀로 서 있다. 그런데 이 남자의 모습과 화면 구성에 19세기 미술사 속 특정 그림이 즉각적으로 떠올랐다. 바로 독일 낭만주의 미술가 카스파 다비드 프리드리히의 작품 〈안개 바다 위의 방랑자(Wanderer above the Sea of Fog)〉(1818)이다.

박찬욱 감독이 이끄는 팀이 이 작품을 염두에 두고 영화를 제작했다고 '나는' 생각하지만, 그게 사실인지 아닌지 확인된 바는 없다. 하지만 이 영화를 두 번 세 번 다시 볼수록 프리드리히의 또 다른 작품이 떠오르는 장면들이 나타난다. 감독이 프리드리히의 작품 세계를 레퍼런스 중 하나로 참고했을 것으로 추측해 볼 뿐이다.

특히 포스터와 직결되는 〈안개 바다 위의 방랑자〉는 이 글을 쓰면서 다시 한 번 유심히 살펴보았는데, 예전에는 인식하지 못했던 것들이 보여 흥미로웠다. 학생 시절 이 그림을 처음 접했을 때 나의 시선은 눈 내린 듯한 '산'과 '사람'에 맞춰져 있었다. 그때는 산 정상에 올라가 대자연의 풍광에 마주 선 사람의 뒷모습을 보고, 결의가 가득 찬 표정을 상상했다. 그런데 이번에는 이상하게도 '파도'와 '옷'에 생각이 쏠렸다. '안개 바다 위의 방랑자'라는 제목을 염두

에 두고 그림을 살펴보니, 내가 언뜻 눈(雪)이라고 인식했던 하얀 부분은 파도의 물거품과 안개였다. 기관의 제복인지 개인의 취향인지 모를, 어찌 되었든 해변과는 어울리지 않는 점잖은 정장을 차려입은 사람이 지팡이를 챙겨 안개 속에서 이곳까지 올라온 이유도 궁금해졌다. '아? 설산이 아니라 안개와 바다였구나!'라고 생각을 바꿨지만, 그렇다고 산 자체가 없어진 것은 아니었다. 산은 원경에 매우 크게 그 존재감을 드러내고 있었다. 영화 포스터 속 탕웨이의 얼굴처럼 말이다.

결국, 〈안개 바다 위의 방랑자〉는 바다와 산의 총체, 즉, 대자연의 거대한 힘과 마주한 인간의 뒷모습이었다. 그러다 보니 이 작품과 〈헤어질 결심〉의 포스터는 산과 바다가 안개로 경계 없이 섞여 있는 상태, 그 모호함으로 인해 무한으로 확장되는 시정(詩情)이 서로 닮았다는 것을 더욱 확신하게 되었다.

독일 낭만주의는 18세기 말부터 19세기 초 사이 철학, 문학, 음악, 미술 등 인문 예술 전반에 걸쳐 등장한 사조이다. 헤겔, 괴테, 베토벤 등이 이를 대표하는 인물이라고 할 수 있다. 독일 낭만주의는 당시 계몽사상과 자본주의의 모순을 인지하고 인간의 합리와 이성에 반대되는 광대한 자연을 동경한다. 다소 중세적 태도를 지닌 경향이다. 그들은 물질적인 것보다는 정신적인 것을 추구하고, 유

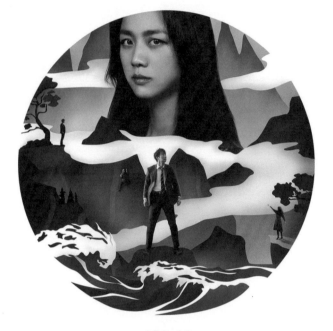

영화「헤어질 결심」포스터(2022년 개봉)

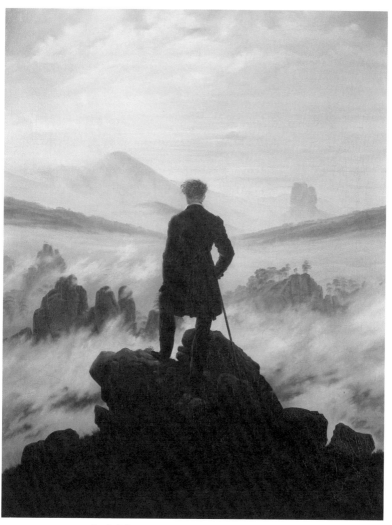

카스파 다비드 프리드리히, 〈안개 바다 위의 방랑자〉, 1818년
캔버스에 유채, 94.8×74.8cm, 함부르크 쿤스트할레 소장

한한 인간의 삶에 대해, 그 덧없음에 대해 성찰했다.

프리드리히의 다른 작품 〈달을 바라보는 두 남자(Two Men Contemplating the Moon)〉(1825-1830)에서도 역시나 품위 있게 차려 입은 두 사람이 등장한다. 이 그림에는 낭만주의 음악인 베토벤의 「월광소나타」를 연상하게 하는 달빛과 그 옆의 작은 금성이 몽환적 으로 나타난다. 이 둘은 공교롭게도 밤중에 머리에 라이트를 달고 호미산에 올라가 대화를 나누는 서래(탕웨이)와 해준(박해일)의 뒷모 습을 떠올리게 한다. 너무 과한 추측일까?

그의 또 다른 작품 〈해변의 수도승(The Monk by the Sea)〉(1808- 1810)에는 무한히 펼쳐진 바다와 하늘 앞에서 손을 모으고 있는 수 도승이 보인다. 작지만 확실한 존재감을 갖고 있다. 곧 폭풍우가 칠 것 같은 해변에서 그는 혼자 거대한 자연의 변화를 피하지 않고 마 주한다. 도와줄 사람은 없다. 우주의 숭고함을 고요히 경외하는 듯 하면서도, 또 반대로 극한의 고독 속에서 '완전히 붕괴'되어 해변으 로 뛰쳐나가 절규 섞인 기도를 하는 모습으로 보이기도 한다. 영화 의 마지막 장면이 떠오른다. 해준이 해변에 도착하여 간절하게 서 래의 이름을 끝없이 부르는 장면이.

프리드리히는 인물을 주로 뒷모습으로 그려 넣었는데, 이는 감 상하는 이들을 주인공과 함께 풍경을 관조하는 참여자로 만드는 묘

한 효과가 있다. 게다가 보는 이의 마음 상태와 생각에 따라 그림으로는 명확히 보이지 않는 인물의 표정과 감정, 그들이 했을 독백이나 대화를 다르게 상상하도록 만든다.

이처럼 프리드리히의 세 작품이 〈헤어질 결심〉과 연결성을 보이는 가운데, 영화를 세 번째 볼 때 내 생각에 확신을 주는 단서가 하나 더 등장했다. 바로 『산해경』이다. 영화 속에서 중요한 의미로 등장하는 『산해경』은 중국과 그 주변 지역의 기이한 사물과 사람, 신화들에 대해 기록한 백과사전식 책으로, 고대부터 구전되는 내용이라고 한다. 주인공 서래는 이 책을 필사한다. 기이한 것들, 그리고 신비한 것들. 이 둘은 낭만주의가 숭상하는 것과 너무나도 가깝다. 『산해경』은 문자 그대로 '산'과 '해(바다)' 두 부분으로 나뉘어 있는 책이다. 영화의 구성 또한 마찬가지로 '산'을 타다가 사망한 기도수(서래의 남편)의 죽음으로 시작하여 '바다'에서 영영 사라지기를 선택한 서래의 이야기로 끝이 난다. 영화의 배경이 되는 두 도시인 부산과 이포를 연결하는 길에는 짙은 안개가 끼어 있다. 산의 이야기(부산)와 바다의 이야기(이포)를 잇는 안개는 그림 〈안개 바다 위의 방랑자〉에서 산과 바다를 하나로 만드는 그 안개와 다름없다.

(영화를 만든 이가 프리드리히의 작품을 염두에 두었는지에 대한 사실 여부와 상관없이) 19세기 독일 미술가와 21세기 영화감독의 사고를 이렇게 저렇게 연결 지어 보면서 나는 오래, 많이 즐거웠다. 그들이 고생스

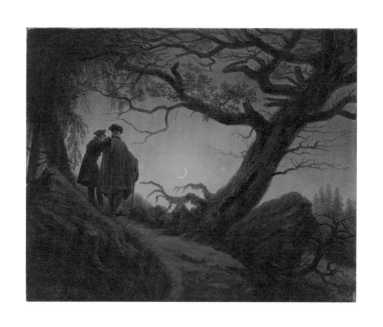

카스파 다비드 프리드리히, 〈달을 바라보는 두 남자〉, 1825–1830년
캔버스에 유채, 34.9×43.8cm, 갤러리 노이에 마이스터 소장

카스파 다비드 프리드리히, 〈해변의 수도승〉, 1808−1810년
캔버스에 유채, 1.1×1.72m, 베를린 구 국립미술관 소장

럽게 고민한 시간과 세계에 참여할 수 있도록 허락해 줬다는 점에서 200년을 떨어져 존재하는 한 미술가와 한 영화감독에게 고마움을 느꼈다.

이 글을 쓰는 중에 서울공예박물관 재직 시절 나와 많은 이야기를 공유했던 학예사 친구가 〈헤어질 결심〉의 마지막 장면에 등장하는 그 해변을 '마침내' 찾아 다녀왔다는 사실을 알게 되었다(그게 한국에 있는 해변이었다니…!). 딱 그 그림처럼, 그 포스터처럼, 바위와 나무와 산과 파도가 동시에 있는 신비로운 해변이었다. 친구가 직접 찍어 온 사진을 정중히(?) 요청하여 프리드리히의 작품과 이리저리 비교해 보면서 혼자 피식 웃었다. 세상에는 나보다 윗길에 있는 과몰입 마니아가 많구나. 외롭지 않다. 이 글도 나와 같은 과몰입러들을 피식 웃게 해줄 수 있으면 좋겠다.

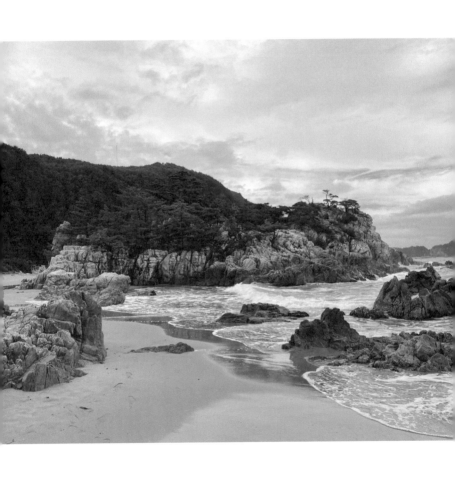

2022년 8월 31일, 강원도 삼척, 부남해변

(사진: 김연희)

감사의 말

글 쓰는 것을 멈추지 않게 도와주신 마로니에북스 이상만 대표님께 진심으로 감사드리며, 무엇보다 원고의 방향을 정리하는 데에 큰 도움을 주신 김영은 편집자께 감사드린다. 귀한 작품 이미지를 제공해주신 작가님들과 갤러리 관계자분들께 감사드린다. 또한 원고 작업을 시작하고 마무리하는 데까지 꾸준히 응원해 준 가족들과 친구들, 동료들에게 감사의 인사를 드리고 싶다. 특히, 엄마가 글을 쓸 때마다 궁금한 표정으로 쳐다보던 아들 환희와 나의 모든 도전을 기쁘게 여기는 남편에게 고맙다는 말을 전하고 싶다.

큐레이터의 사심 담은 미술 에세이

미술이 나를 붙잡을 때

초판 인쇄일 2024년 4월 5일
초판 발행일 2024년 4월 10일

지은이 조아라
발행인 이상만
발행처 마로니에북스
등록 2003년 4월 14일 제 2003-71호
주소 (03086) 서울특별시 종로구 동숭길113
대표 02-741-9191
편집부 02-744-9191
팩스 02-3673-0260
홈페이지 www.maroniebooks.com

ISBN 979-89-6053-654-8(03600)